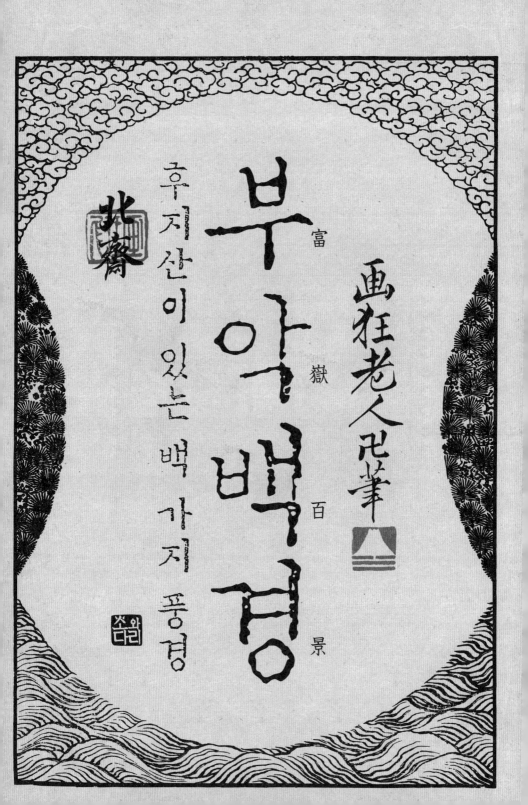

画狂老人卍筆

부악백경

富嶽百景

후지산이 있는 백 가지 풍경

富嶽百景

画狂老人卍筆

北齋

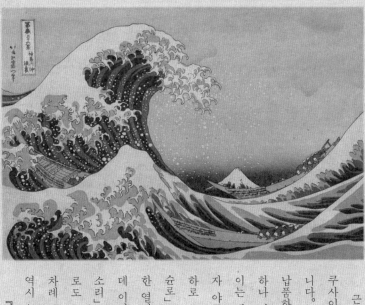

가나가와 앞바다의 파도 아래

가쓰시카 호쿠사이 1760~1849

근대 일본을 대표하는 화가로 세계 미술사에도 큰 영향을 끼친 가쓰시카 호쿠사이는 1760년에 도쿄 혼죠 스미다구 근교에서 가난한 농민의 아들로 태어났습니다. 어렸을 때는 「가와무라 도키타로」 라는 이름을 쓰다가 막부에 거울을 납품하던 나카지마 가문에 입양되어 「나카지마 하치에몬」 으로 개명했다고는 하나 이는 확실하지 않습니다. 14세 무렵 나카지마 가문에서 뛰쳐나온 호쿠사이는 책 대여점에서 일하며 삽화에 흥미를 느껴 목판 조각을 배웠고 19세가 되자 야쿠샤에 가부키 배우 그림으로 시대를 풍미한 우키요에 화가 「가쓰카와 슌쇼」 의 문하로 들어가 그림을 배웠습니다. 20세가 된 호쿠사이는 스승에게 「가쓰카와 슌로」 라는 필명을 하사받아 이름을 알리기 시작했습니다. 하지만 그림에 대한 열정이 남달랐던 그는 전통 우키요에 외에도 중국과 서양의 화법도 연구했는데 이것이 구실이 되어 35세 때 문파에서 쫓겨나게 되었고 이때부터 「호쿠사이」 라는 필명으로 기존 틀에서 벗어난 그림을 그리기 시작했습니다. 그 후로도 「도키마사」 「가코」 「다이토」 「만지」 「가료진」 「가료로진」 등 여러 차례 필명을 바꾸었으며 후대에 널리 알려진 「가쓰시카 호쿠사이」 라는 이름 역시 40대 때 잠시 사용한 필명입니다.

「그리고 싶은 것을 그리고 싶은 대로 그린다」 는 좌우명 아래 어떤 그림 유파에도 속하지 않는 새로운 화법으로 판화, 육필화, 삽화, 우키요에 등 다양한 분야의 작품을 발표한 호쿠사이는 곧 유명인사가 되어 각계각층의 인사로부터 한 분야의 작품을

호쿠사이의 초기 야쿠샤에

터 그림의 뢰를 받았고 문하생 지원자들이 전국에서 몰려들었습니다.

1810년 즈음, 외국 문물이 활발히 유입되며 체계화된 서양의 화법이 일본에 전해지자 이에 자극을 받은 호쿠사이는 자신의 화법을 제자들에게 전하기 위해 그림 그리는 방법을 설명한 교본과 화집을 그리기 시작했습니다. 원과 기하학적 도형을 이용하여 구도를 잡거나 한자의 획을 이용하여 좀 더 간단하고 빠르게 그림을 완성하는 이 책들은 교재로써 뿐만 아니라 감상용으로도 큰 인기를 끌었으며 그의 화법을 따라하는 사람들이 여럿 나타나 호쿠사이는 명실공히 잘 나가는 화가 대열의 선두에 서게 되었습니다.

1812년 경, 호쿠사이는 간사이 지방의 제자 집을 방문하여 잠시 머무르며 3백여 점이 넘는 밑그림을 그렸는데, 그것은 지금까지 보아 온 전통 우키요에도, 중후한 산수화도, 우아한 미인도도 아니었습니다. 익살스러운 필치로 정교하게 그려낸 삼라만상! 누구나 가벼운 마음으로 볼 수 있고 공감할 수 있는 그런 그림이었습니다. 이를 본 나고야의 유력 출판사인 에이라쿠야 관계자는 즉시 호쿠사이에게 출간을 제안하였고 1814년 『호쿠사이 만화 초편』이라는 제목으로 간행되었습니다. 『호쿠사이 만화』는 인물의 표정과 자세, 사물, 자연 현상을 다양하게 묘사한 화집에 가까웠는데, 스토리를 가진 그림의 집합을 뜻하는 현대의 만화와는 약간의 차이가 있지만 말풍선과 회상, 폭발과 집중 효과, 움직임을 나타내는 선, 연속 동작 등의 요소도 두루 갖추고 있어 현대 만화 기법에 어느 정도 영향을 주었습니다. 『호쿠사이 만화』는 그의 제자와 기존 화가는 물론 그림을 그리고 싶어 하는 사람들에게 일종의 참고서

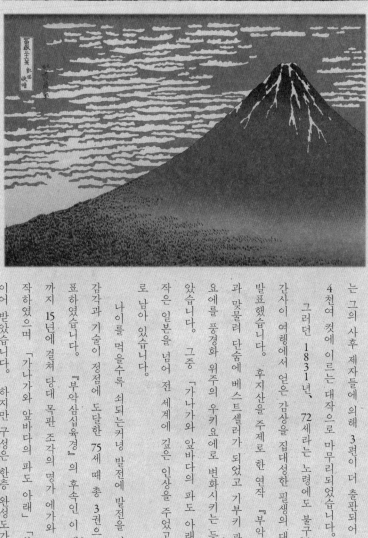

붉은 후지산

같은 책으로 많은 사랑을 받았습니다.

1814년 50대 중반에 그리기 시작하여 1849년 90세로 눈을 감는 날까지 35년간 12편이 간행되던 『호쿠사이 만화』는 그의 사후 제자들에 의해 3편이 더 출판되어 1878년 총 15편, 수록 도판 4천여 컷에 이르는 대작으로 마무리되었습니다.

그러던 1831년, 72세라는 노령에도 불구하고 호쿠사이는 그간의 경험과 간사이 여행에서 얻은 감상을 집대성한 필생의 대작 『부악삼십육경』 시리즈를 발표했습니다. 후지산을 주제로 한 연작 『부악삼십육경』은 후지산 순례 유행과 맞물려 단숨에 베스트셀러가 되었고 가부키 광고를 위한 인물화 위주의 우키요에를 풍경화 위주의 우키요에로 변화시키는 등 미술계의 판도까지 바꾸어 놓았습니다.

그중 「가나가와 앞바다의 파도 아래」와 「붉은 후지산」 등의 걸작은 일본을 넘어 전 세계에 깊은 인상을 주었고 아직까지 일본 미술의 상징으로 남아 있습니다.

나이를 먹을수록 쇠되는커녕 발전을 멈추지 않던 호쿠사이는 예술적 감각과 기술이 정점에 도달한 75세 때 총 3권으로 이루어진 『부악백경』을 발표하였습니다. 『부악삼십육경』의 후속인 이 책은 1834년부터 1849년까지 15년에 걸쳐 당대 목판 조각의 명가 에가와 도메키치의 공방에서 원판을 제작하였으며, 「가나가와 앞바다의 파도 아래」 「붉은 후지산」의 느낌을 그대로 이어 받았습니다. 하지만 구성은 한층 완성도가 높아졌을 뿐만 아니라 후지산이 있는 풍경 속에 지역의 풍습과 풍물까지 녹여 내어 후지산 순례자와 도카이도를 오가는 나그네들에게 여행 안내서 같은 책이 되었습니다.

『부악백경』

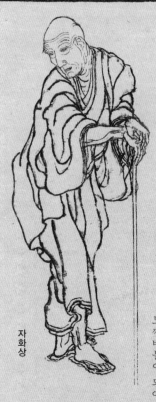

자화상

말미에 실린 후기 또한 일본 미술사에 남을 명언으로、그림에 대한 호쿠사이의

식지 않는 열정을 잘 보여주고 있습니다. 그 열정에 걸맞게 무엇이든 일필로

그려낼 수 있을 만큼 뛰어난 묘사력과 엄청난 속필을 자랑했던 그는 삼라만상에

서 인물화、삽화、춘화、부채、병풍에 이르기까지 평생 총 3만여 점의 목

판화와 육필화를 남겼습니다.

그리고 1849년、『하늘이 10년、아니 5년만 더 허락한다면 진정한 그림

쟁이가 될 수 있을 텐데』라는 유언을 남기고 한평생 그림에 미쳐 산 늙은이는

가족이 곁을 지키는 가운데 아사쿠사의 센소지 경내에서 조용히 숨을 거두었습

니다. 가쿄로진畵狂老人그림에 미친 늙은이 가쓰시카 호쿠사이. 향년 90세. 마지막으

로 읊조린 유시는 다음과 같습니다.

『도깨비불이 되어 바람 쐬러 갈까나、여름 들판에.』

차례

冨嶽百景 初編

木花開耶姫命

후지산신
고노하나노사쿠야비메

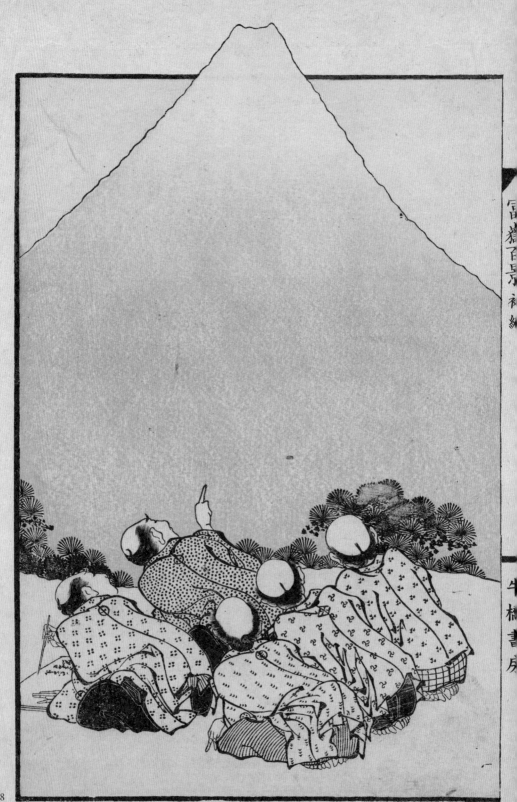

孝靈五年　고레이 오년
不二峯出現　후지봉 출현

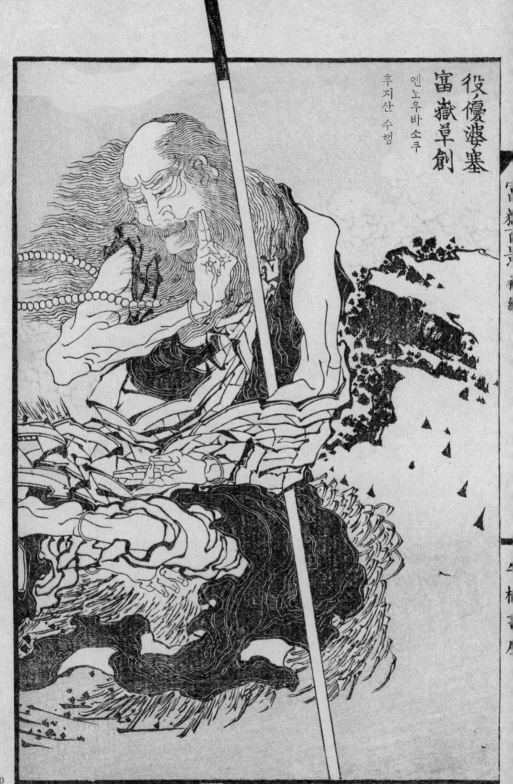

役ノ優婆塞 富嶽草創

엔노우바소쿠

후지산·수행

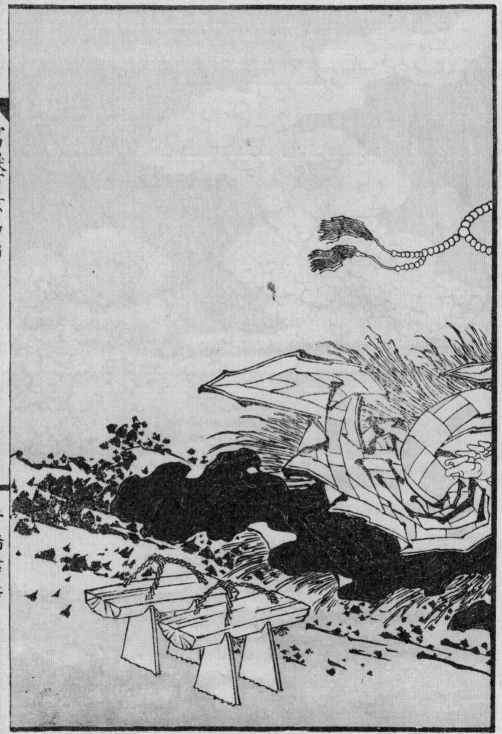

21

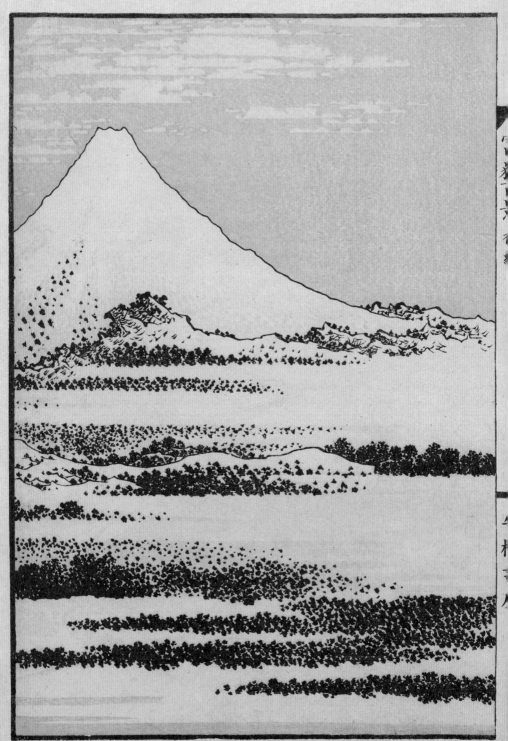

快晴の不二

쾌청한 날의 후지산

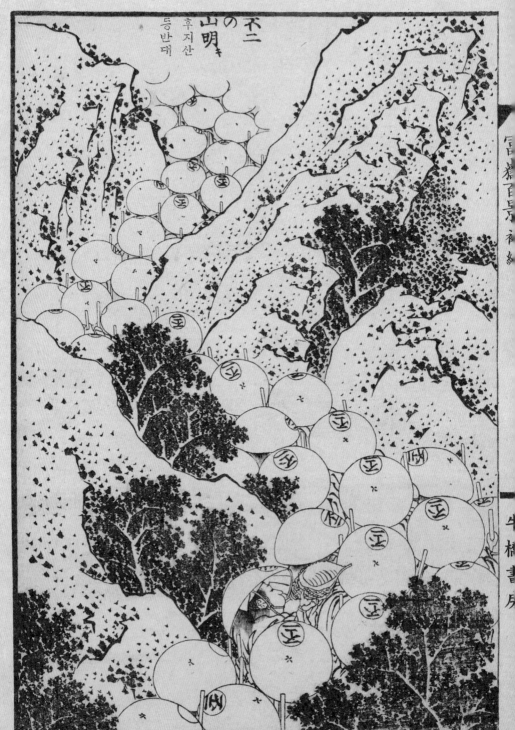

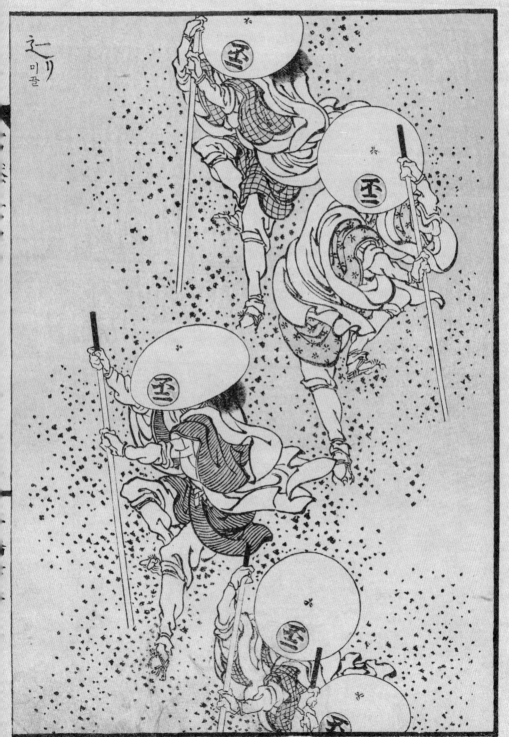

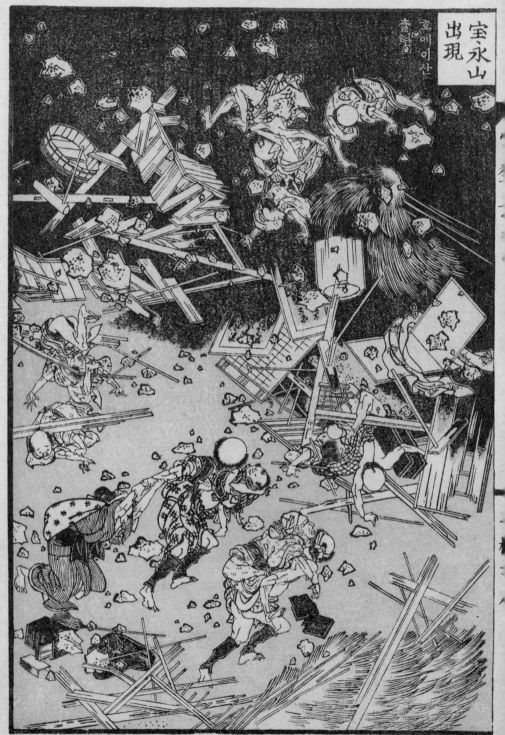

宝
永
山
出
現

호에이산 출현

26

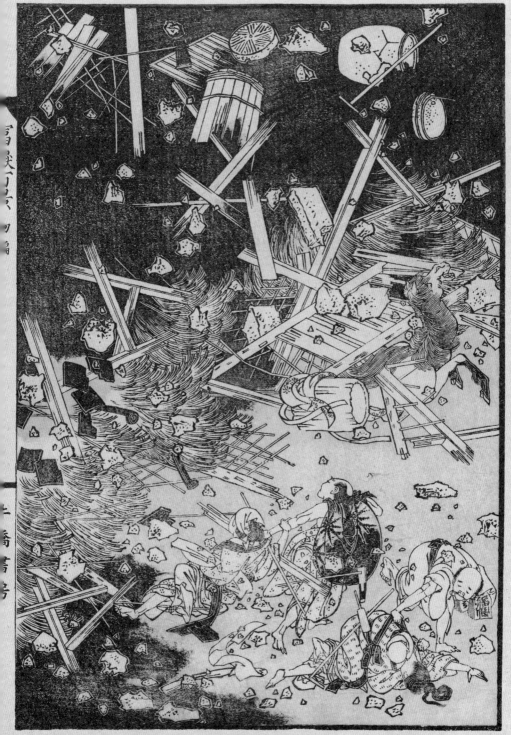

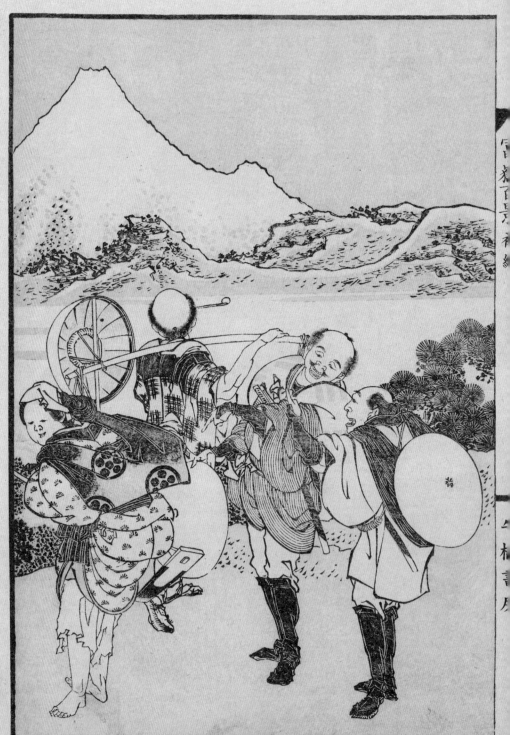

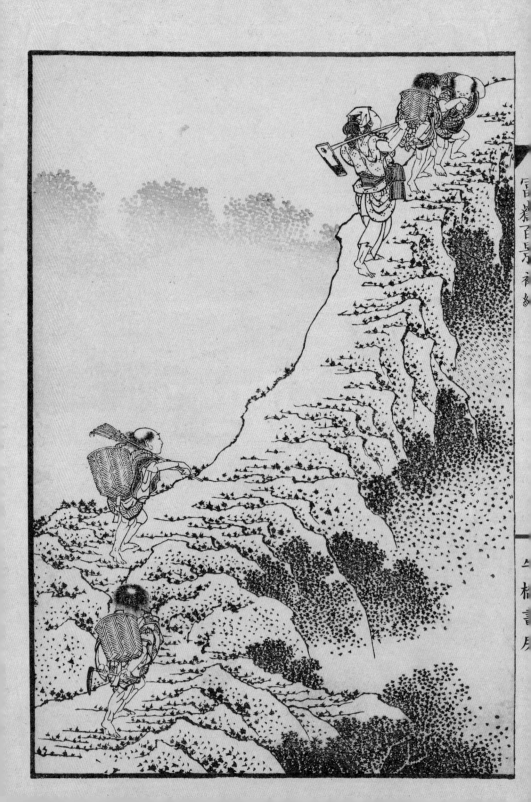

霧中の不二 안개 속의 후지산

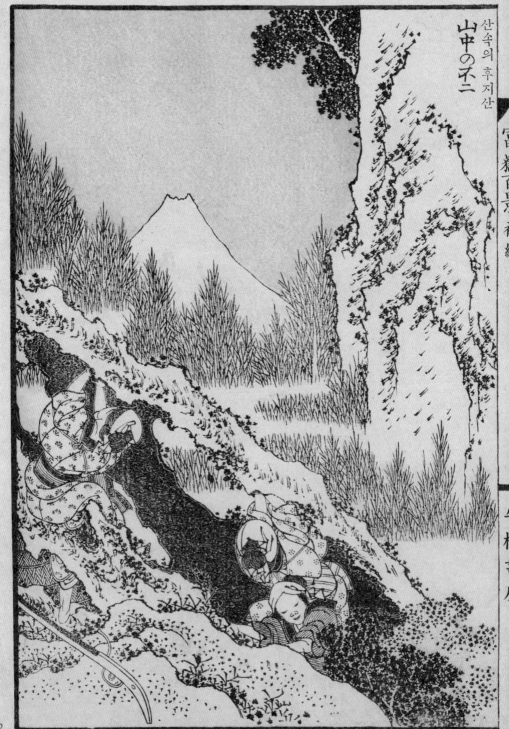

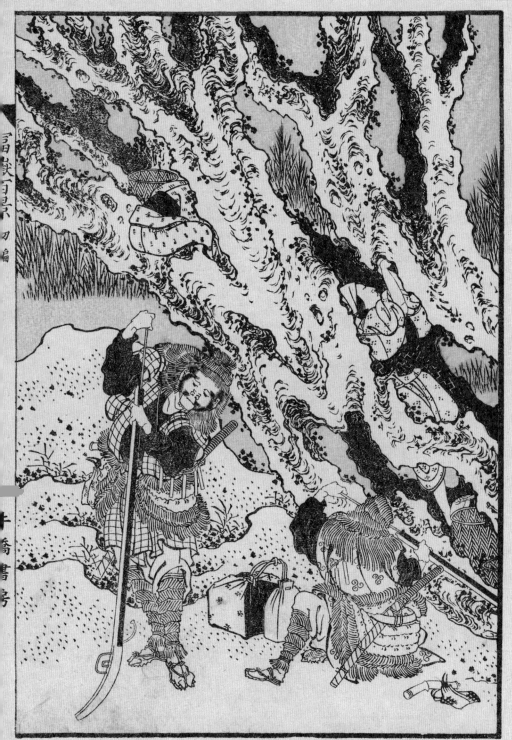

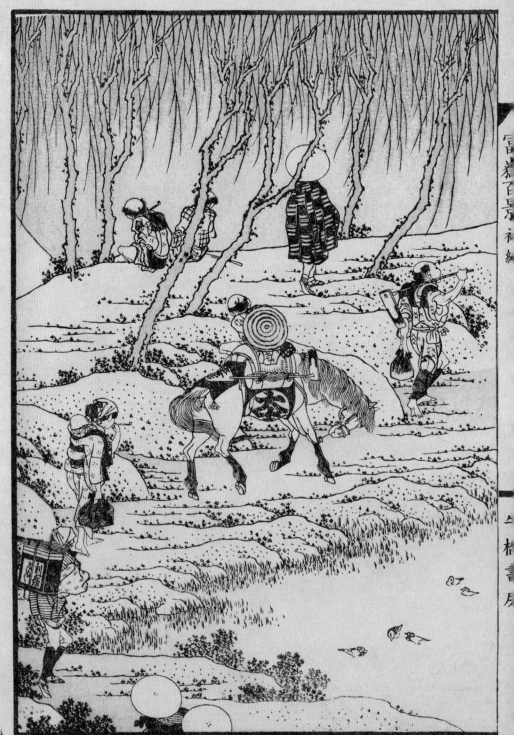

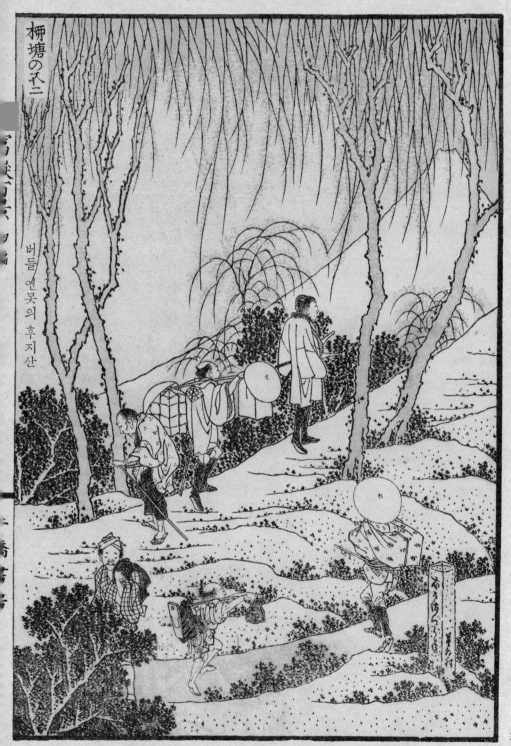

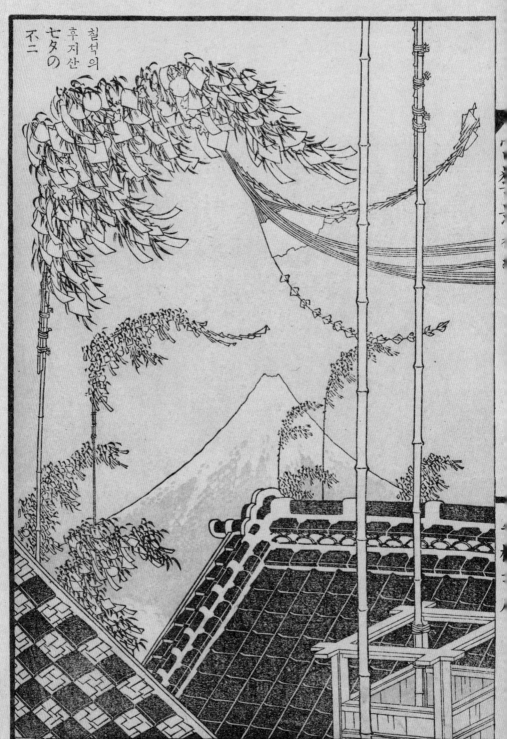

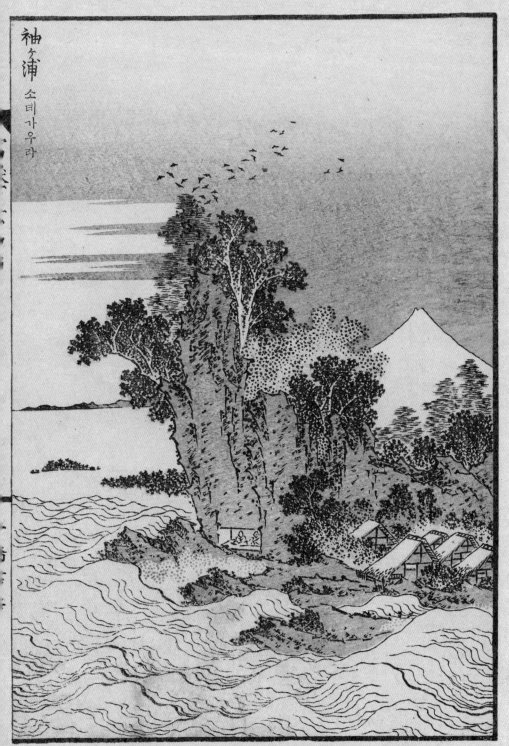

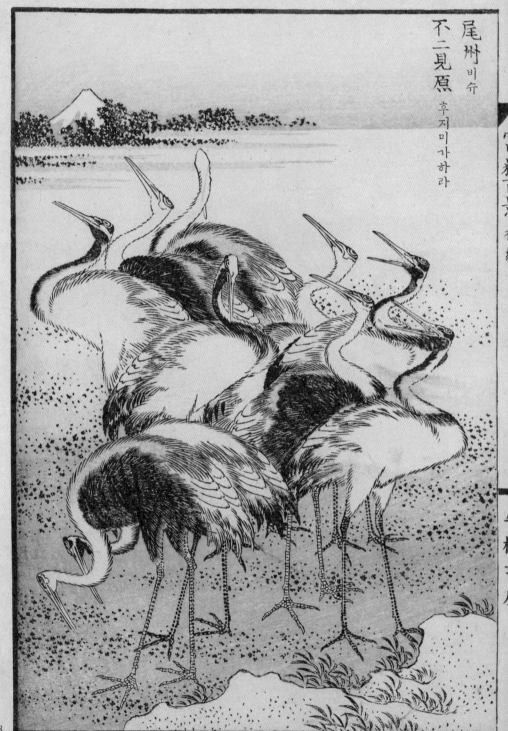

尾州 비슈
不二見原 후지미가하라

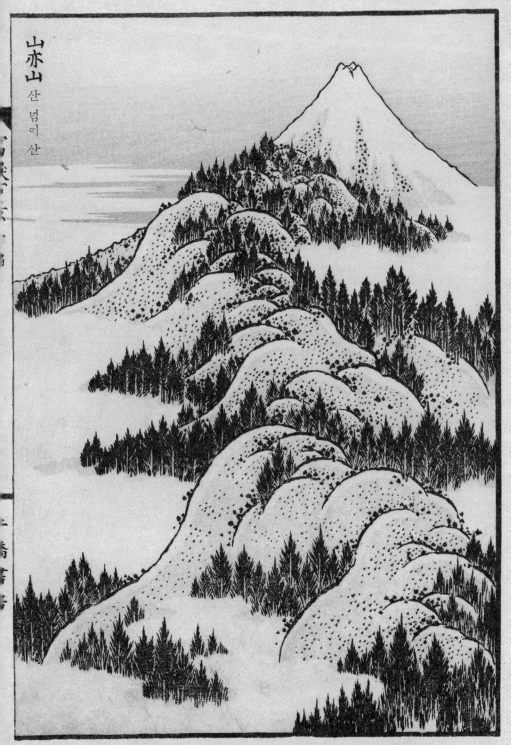

山亦山
산 넘어 산

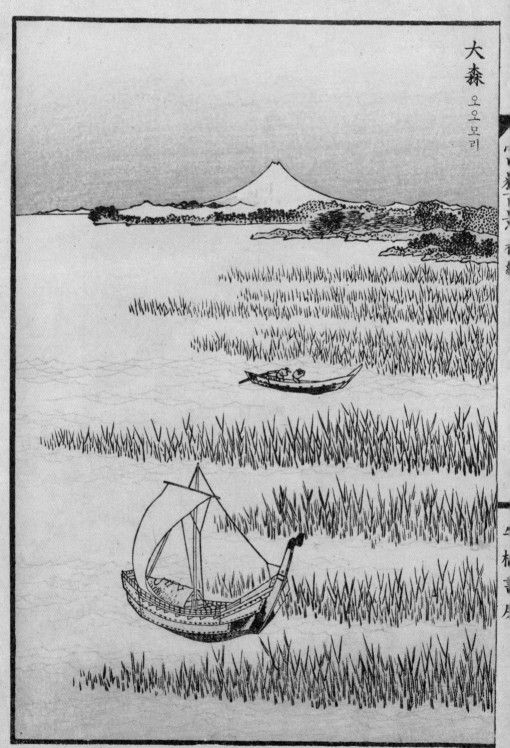

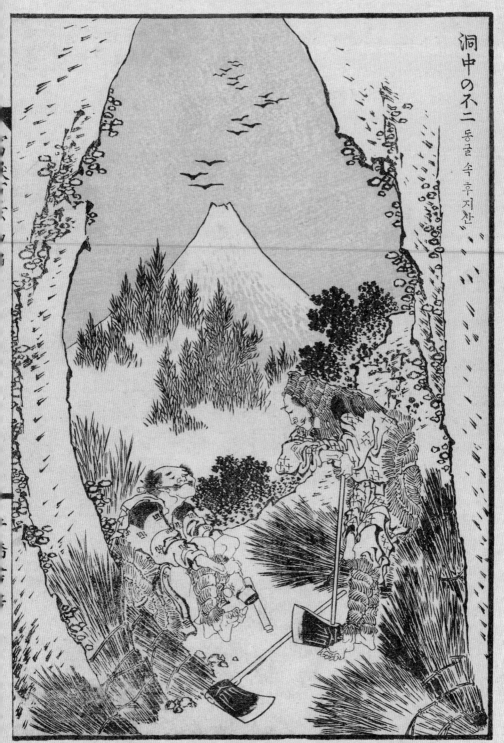

洞中の不二 동굴 속 후지산

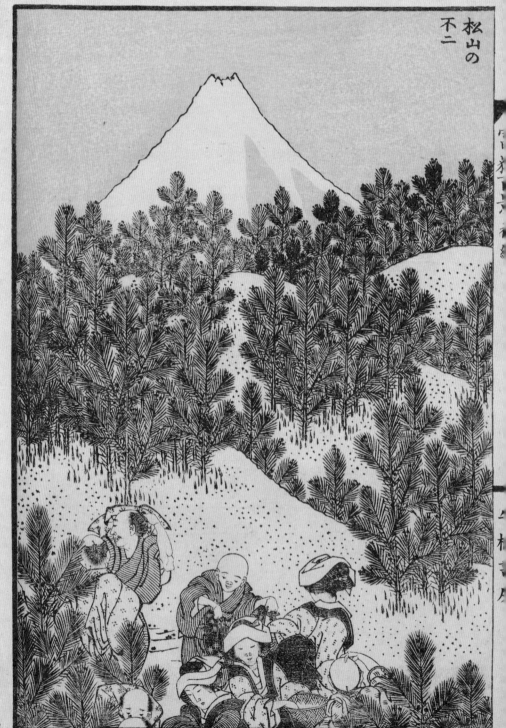

松山の
不二

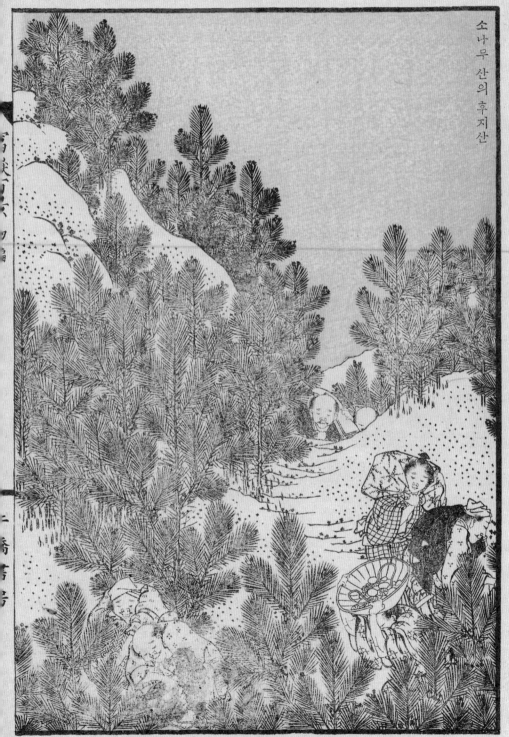

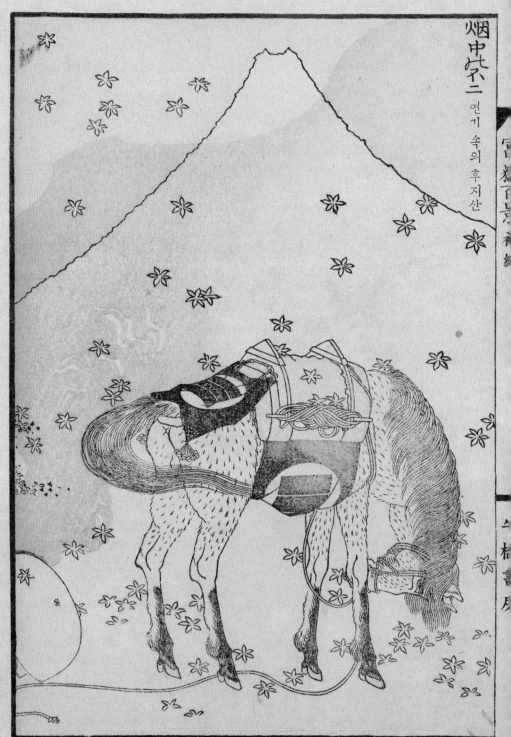

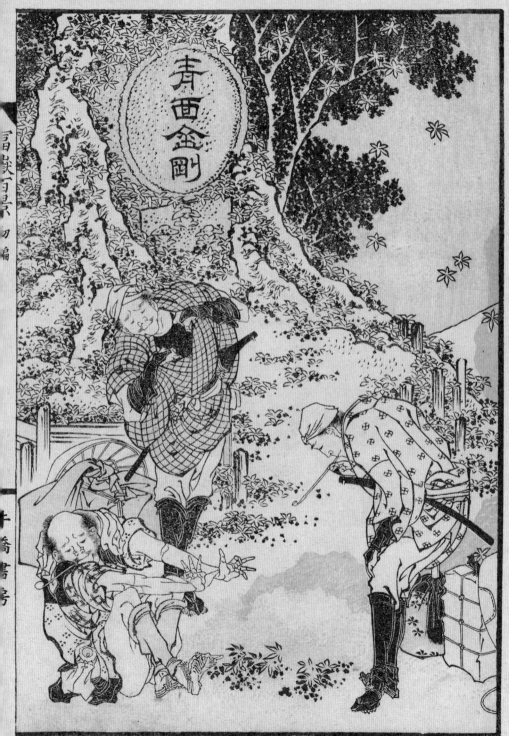

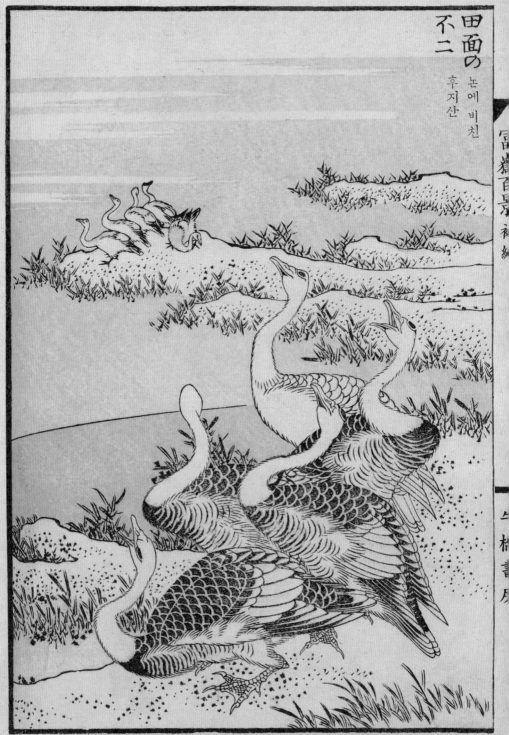

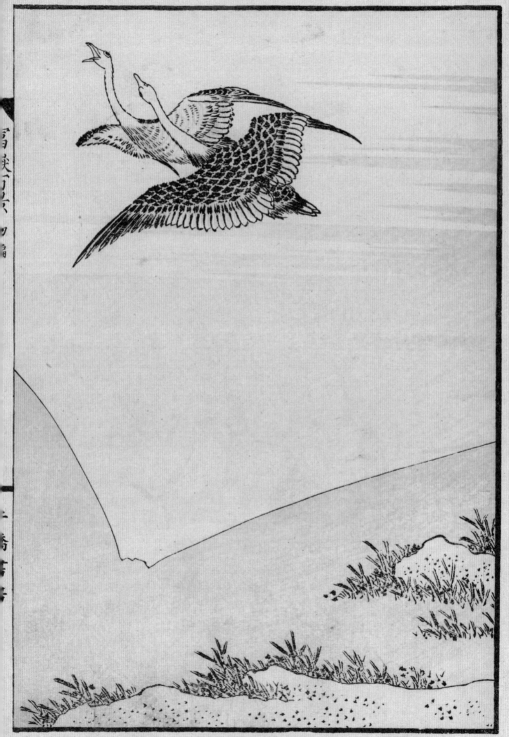

갈대 연못의
후지산

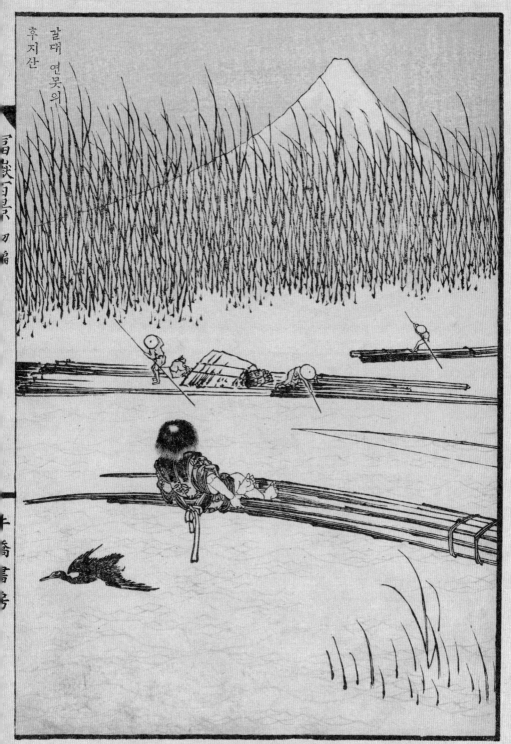

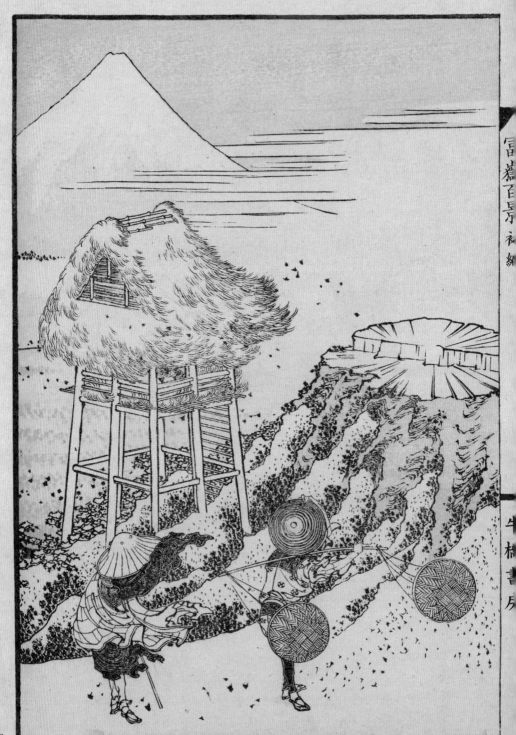

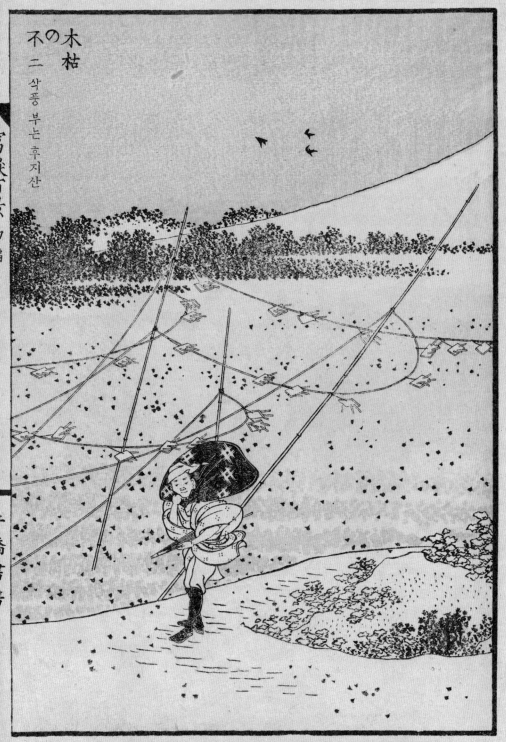

木枯の不二

삭풍 부는 후지산

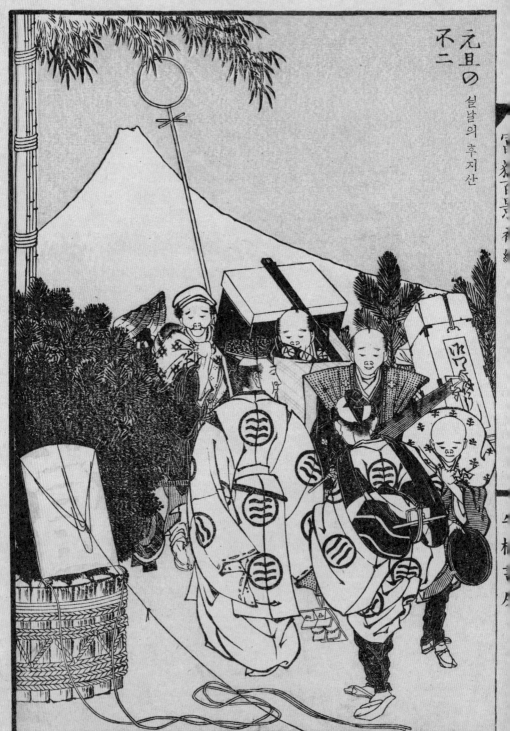

元旦の
不二 설날의 후지산

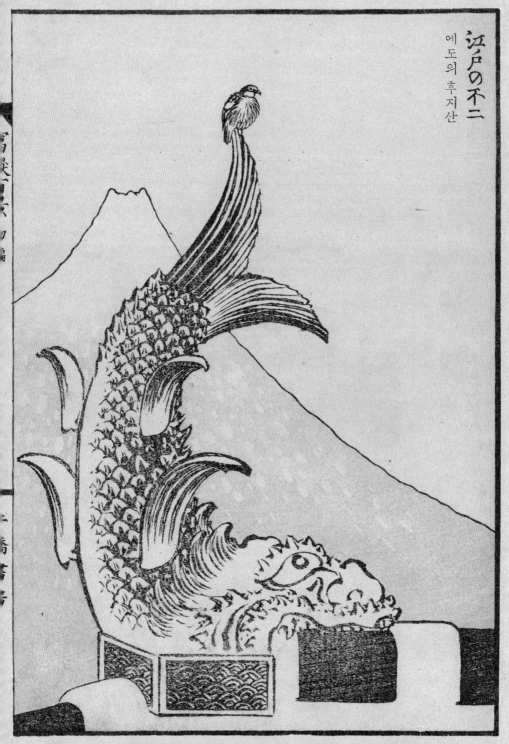

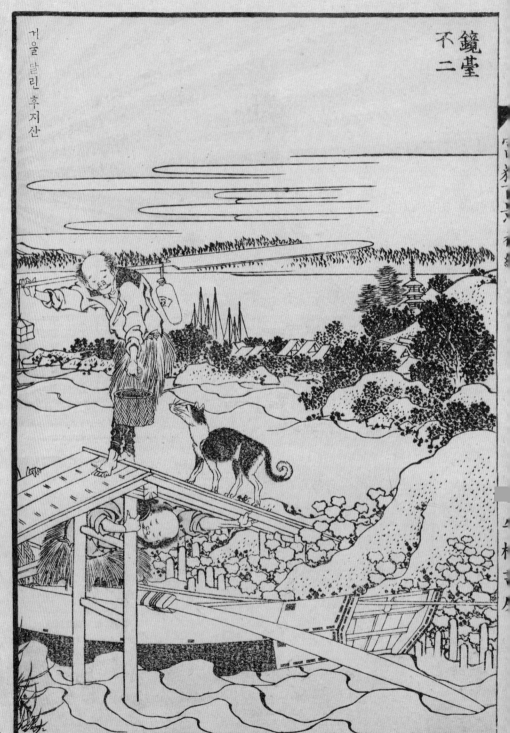

鏡臺不二

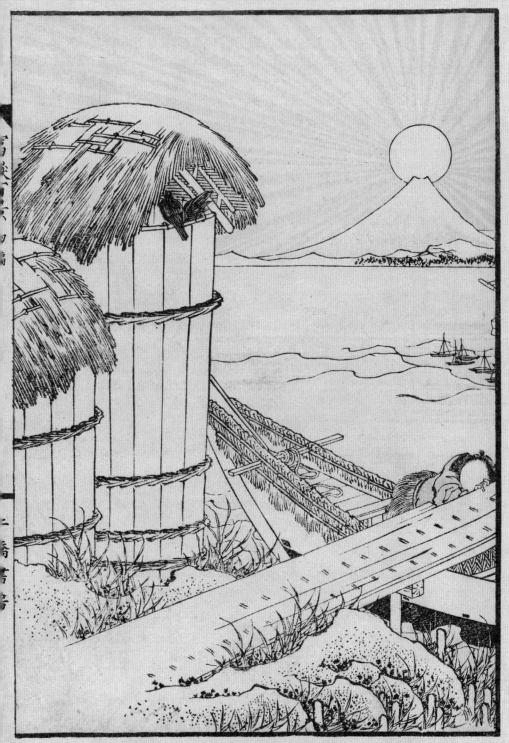

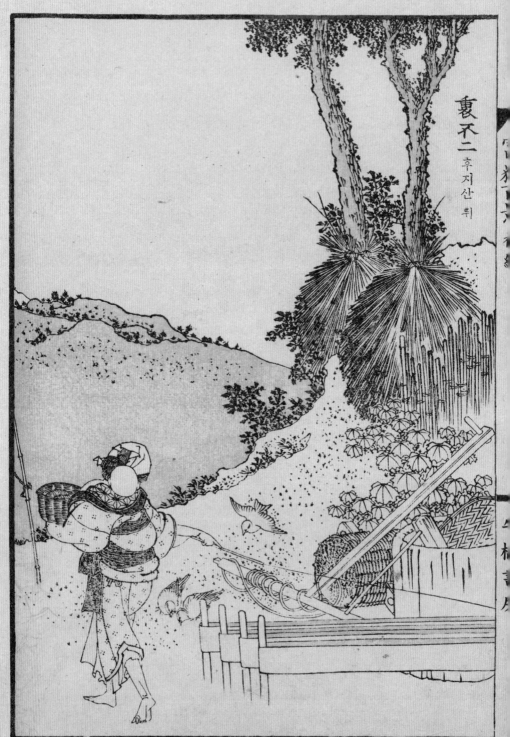

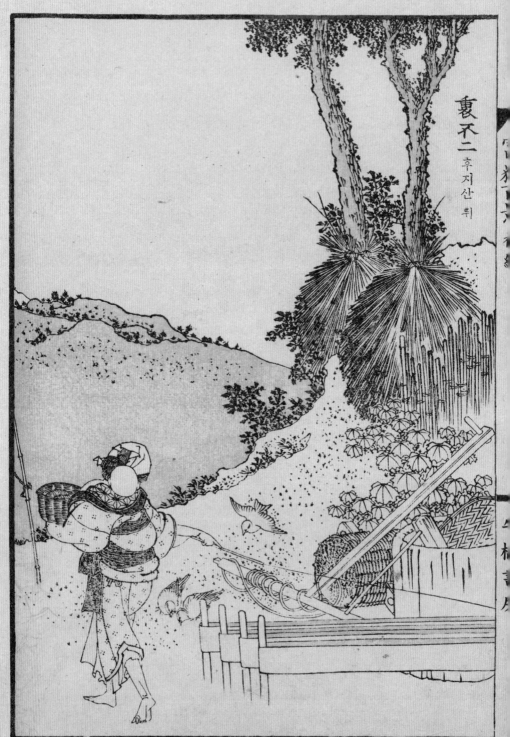

裏不二 후지산 뒤

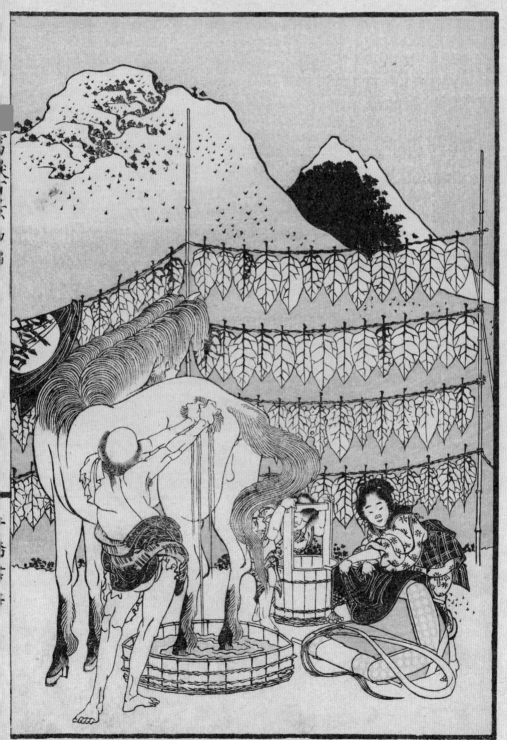

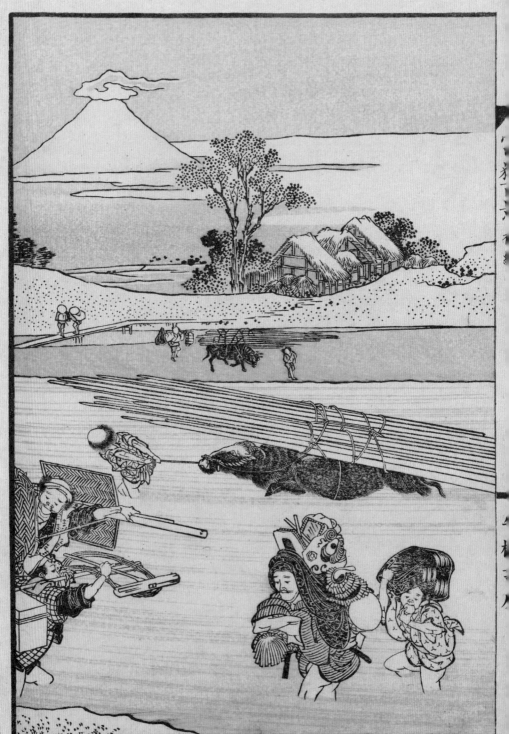

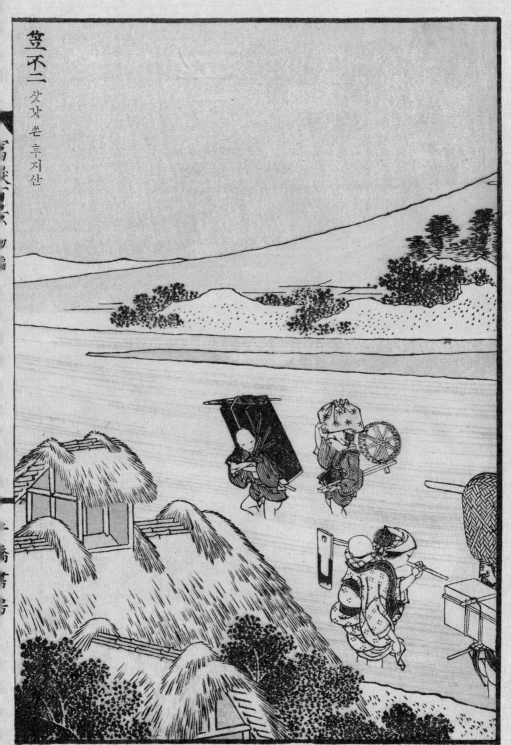

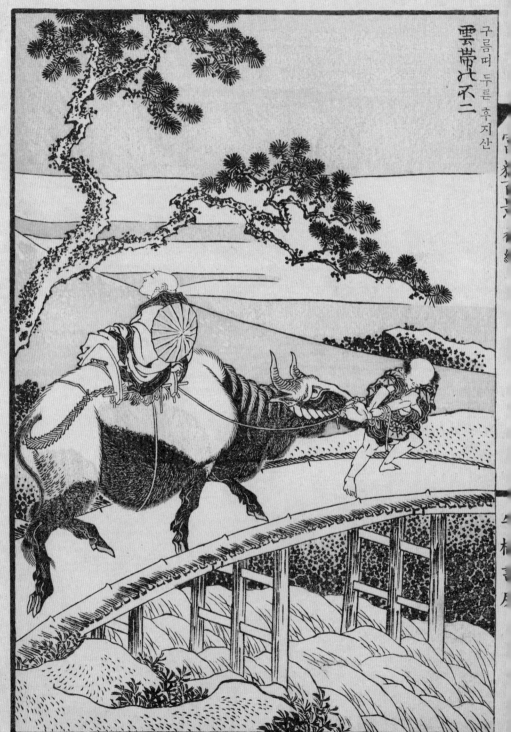

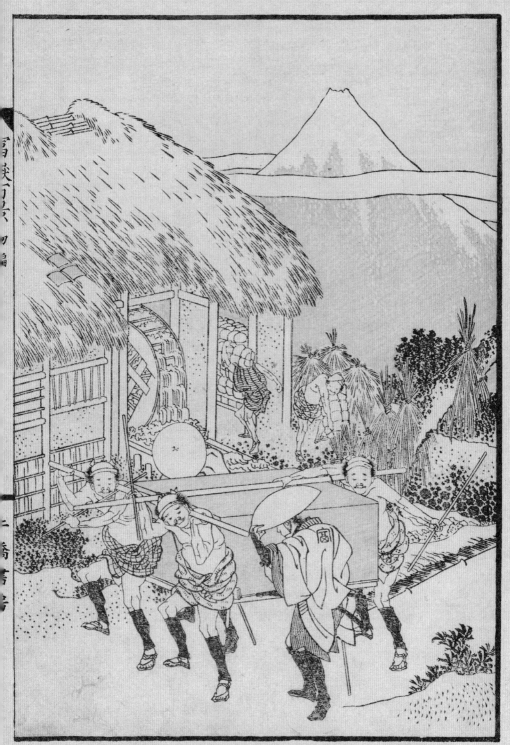

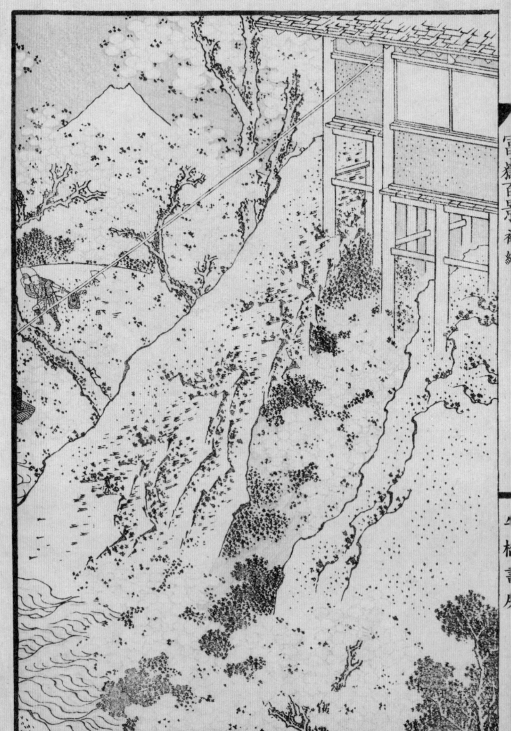

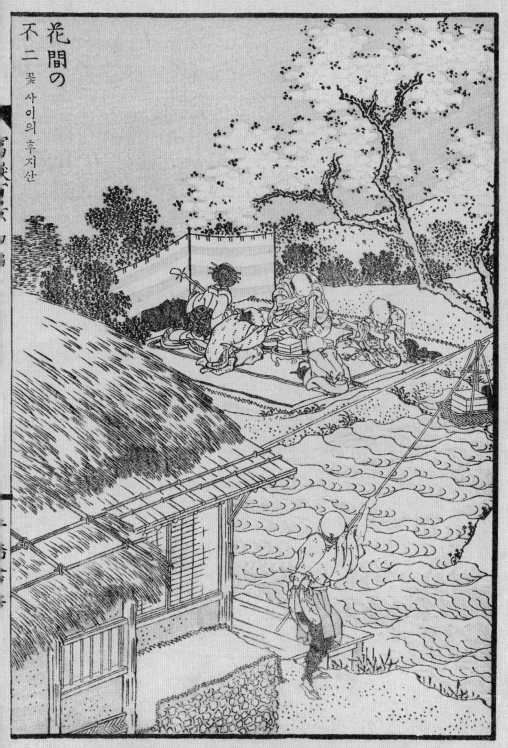

花間の
不二　꽃 사이의 후지산

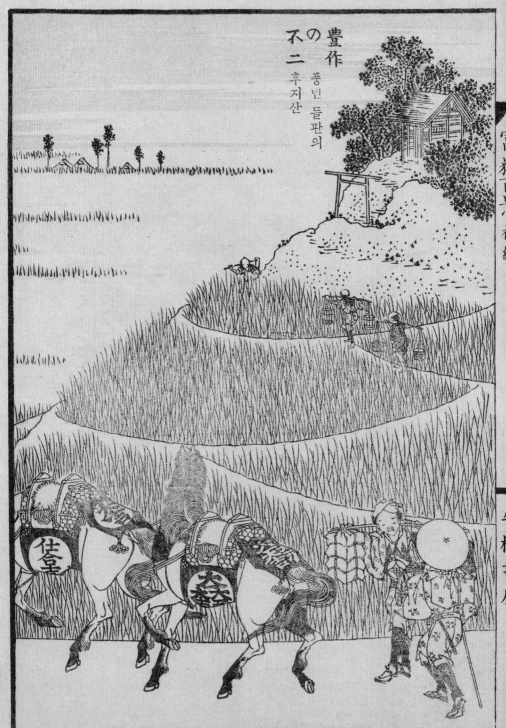

豊作の不二 풍년 들판의 후지산

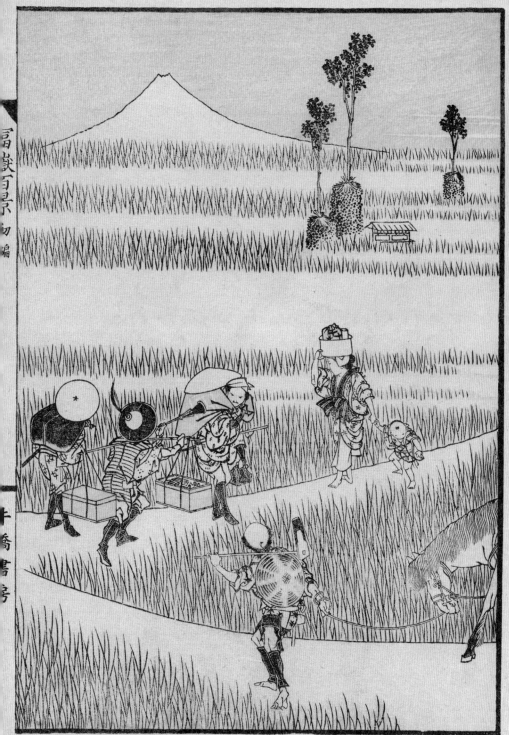

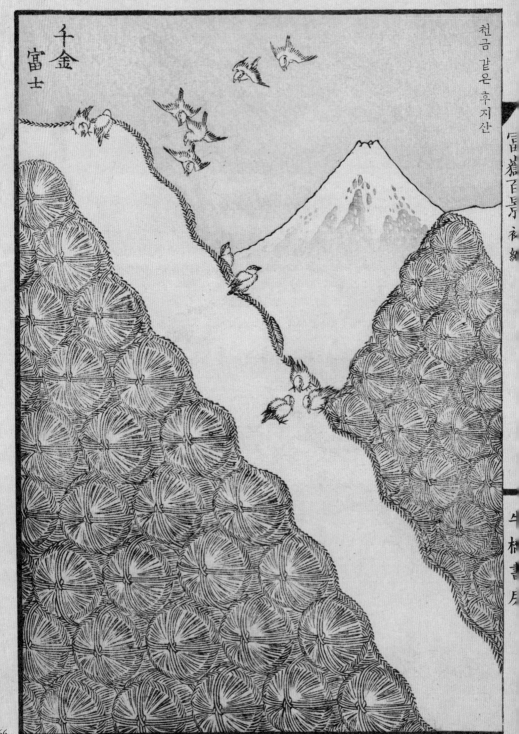

千金
富士

冨嶽百景 初編

竹𣗳書房

冨嶽百景 二編

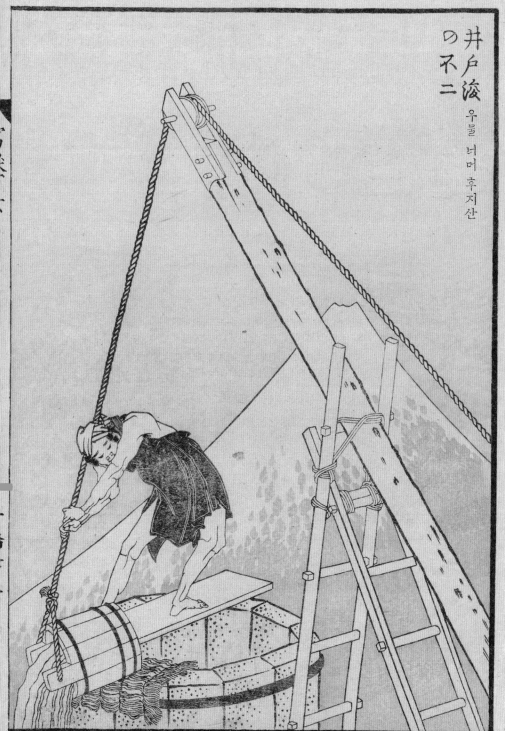

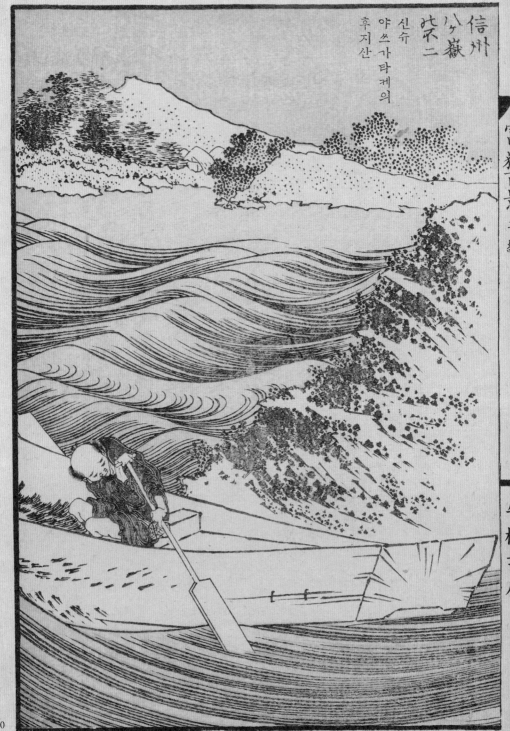

信州
ノ
嶽
此
二

신슈
야쓰가타케의
후지산

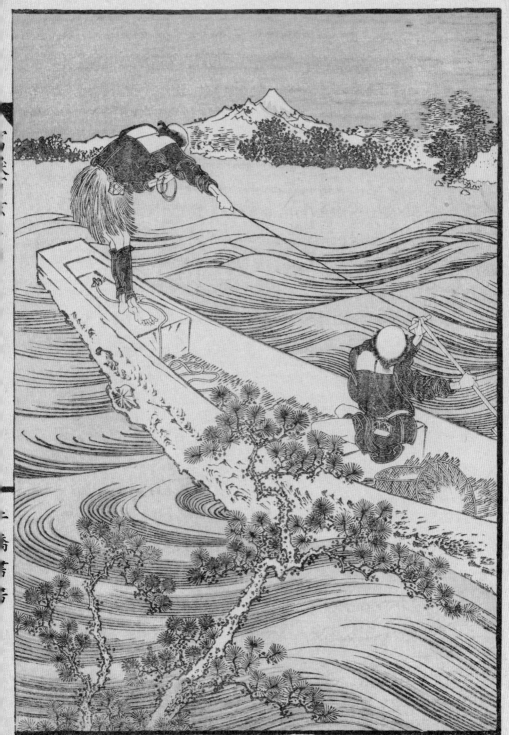

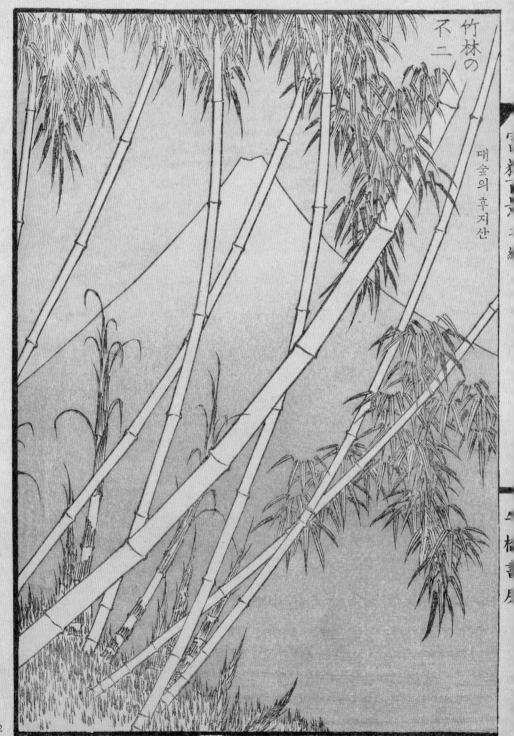

竹林の不二

대숲의 후지산

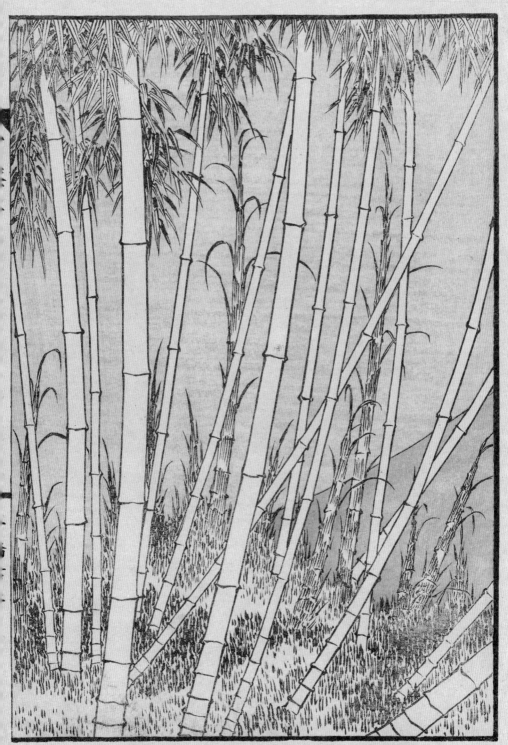

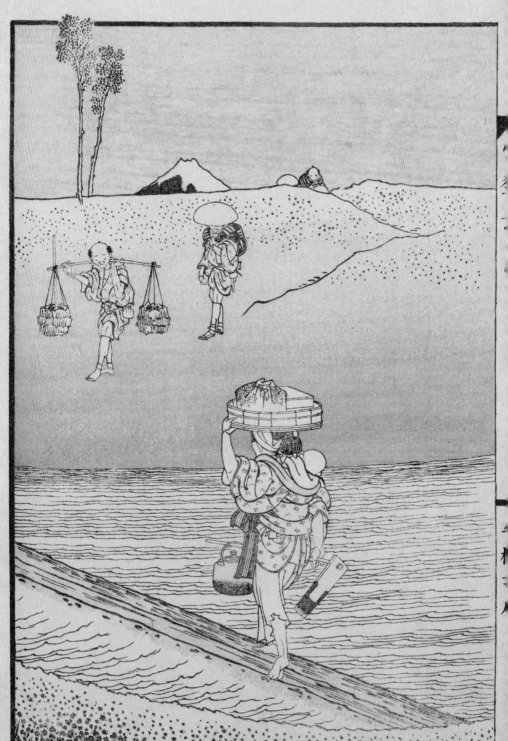

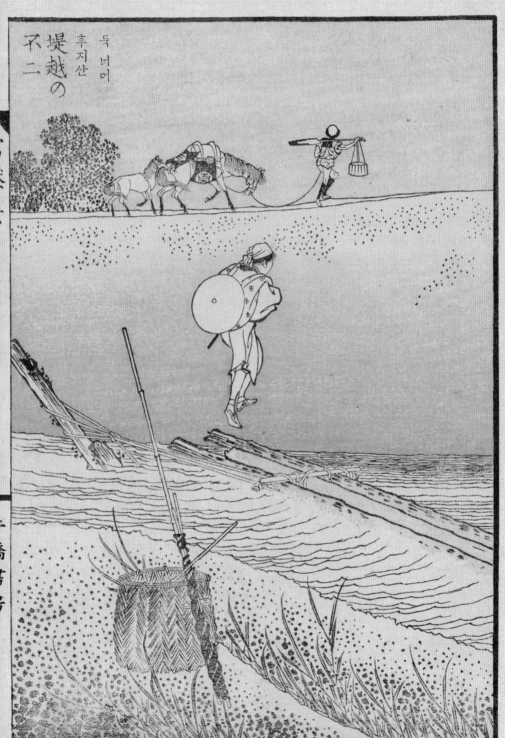

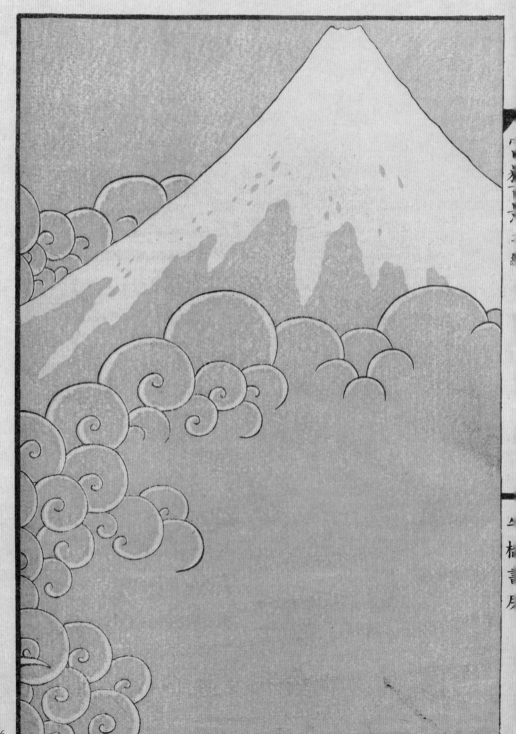

登龍の
不二

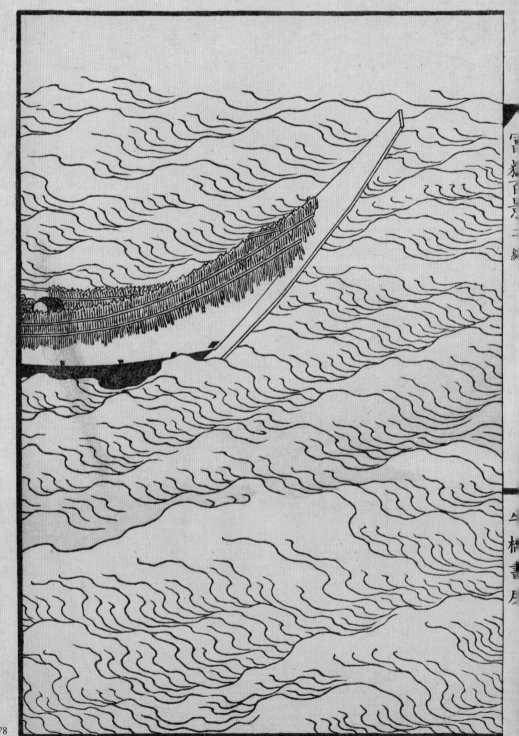

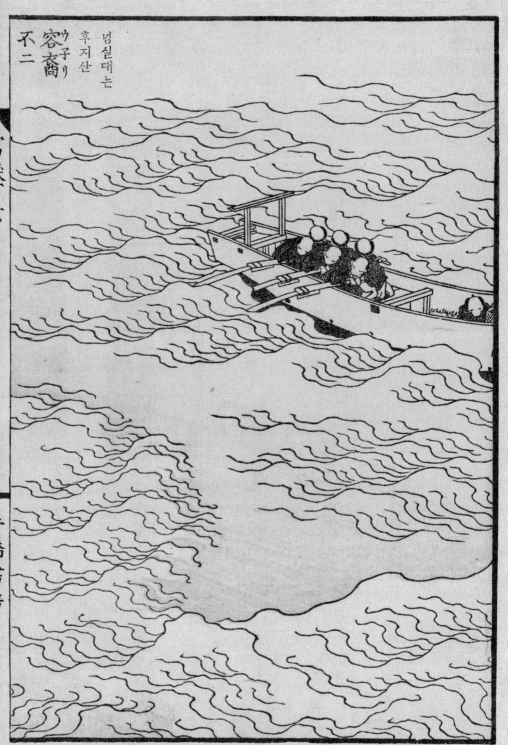

넘실대는
후지산
ツ子リ
容齋
不二

79

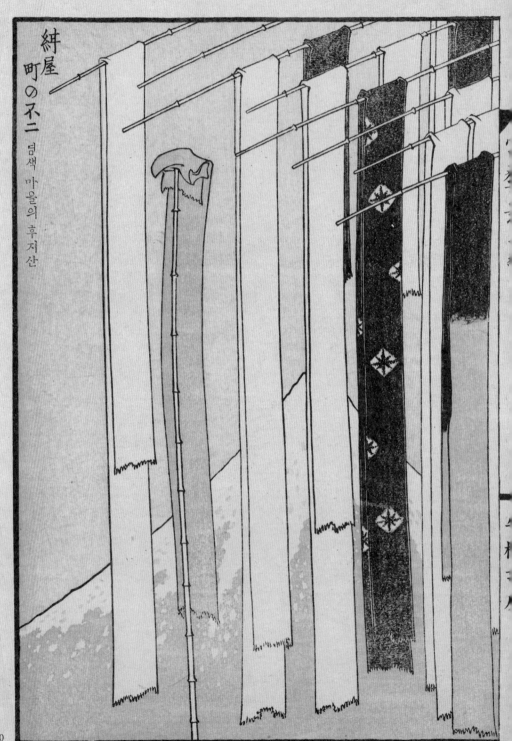

紺屋
町の不二 염색 마을의 후지산

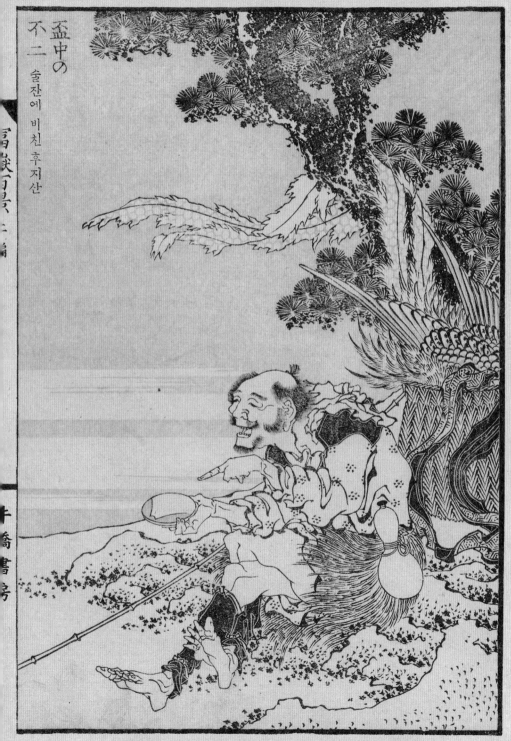

盃中の
不二

술잔에 비친 후지산

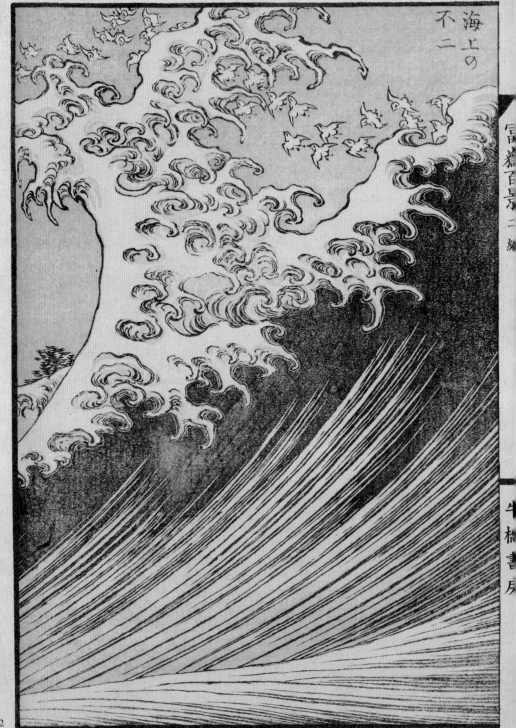

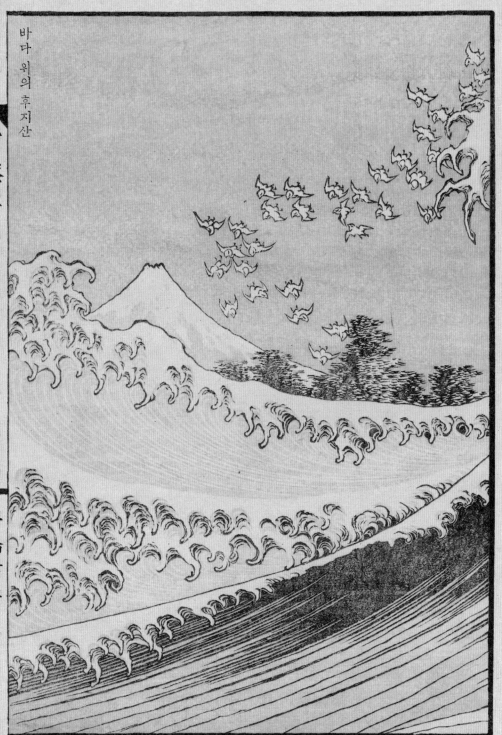

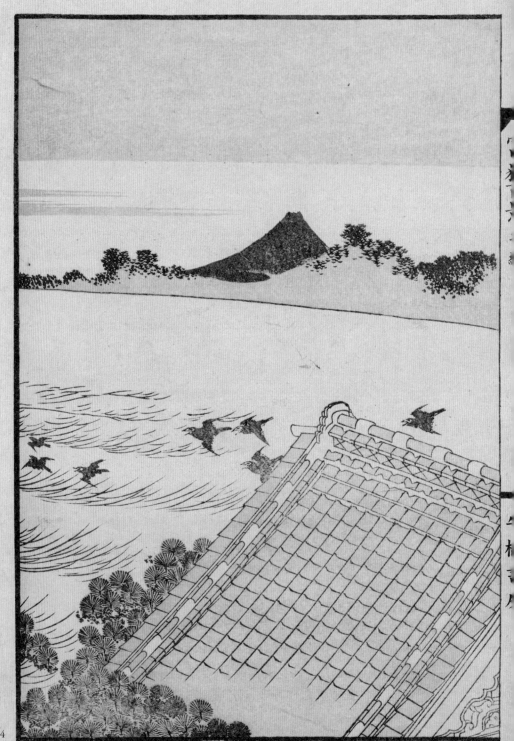

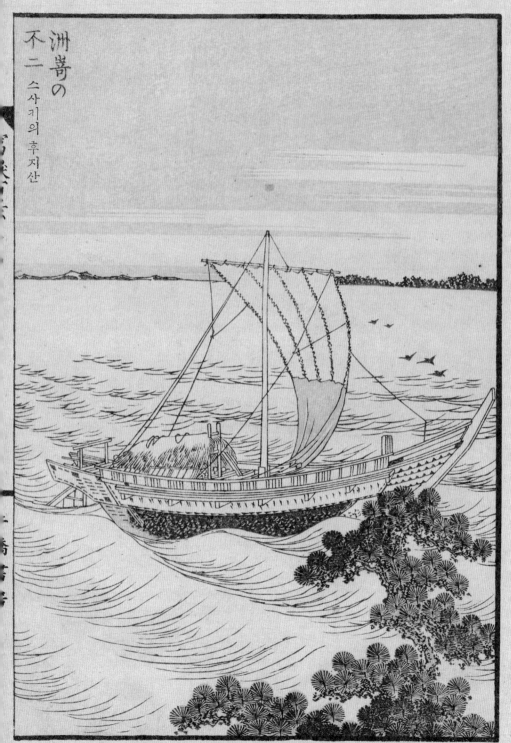

洲嵜の不二 스사기의 후지산

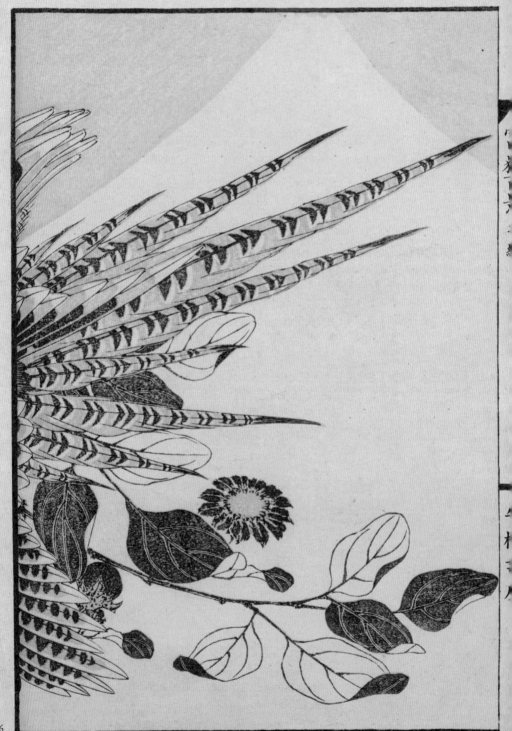

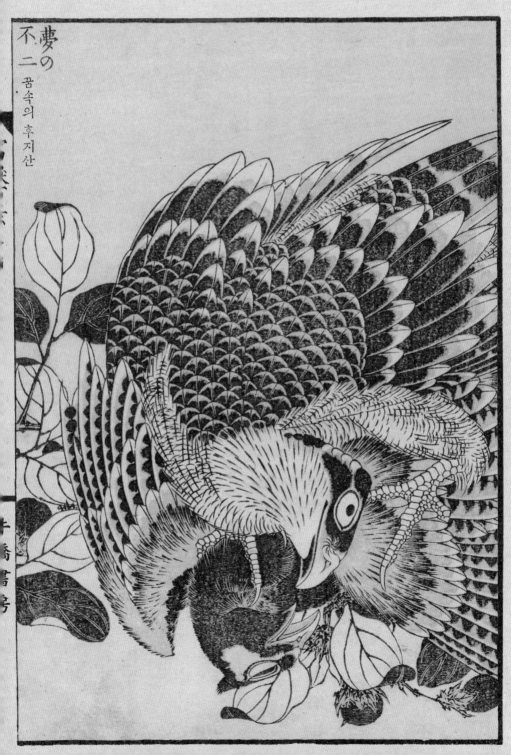

夢の不二

꿈속의 후지산

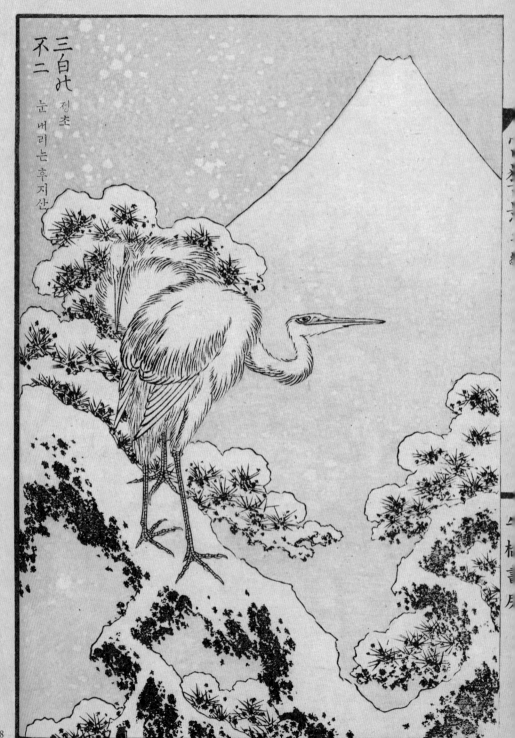

三白
不二 정초

눈 내리는 후지산

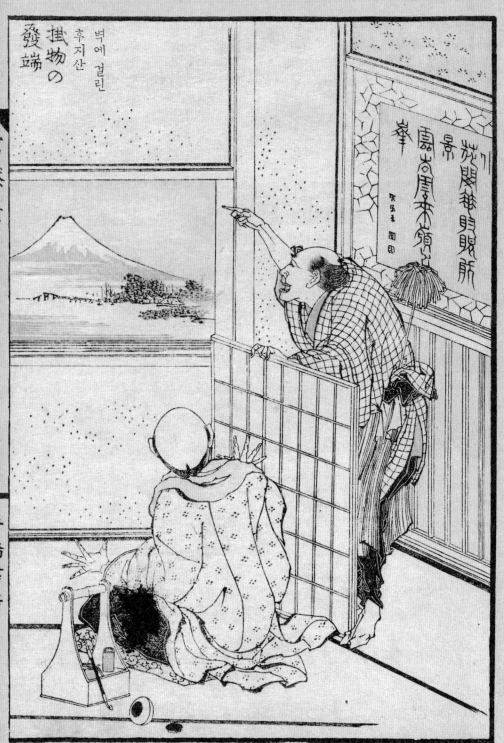

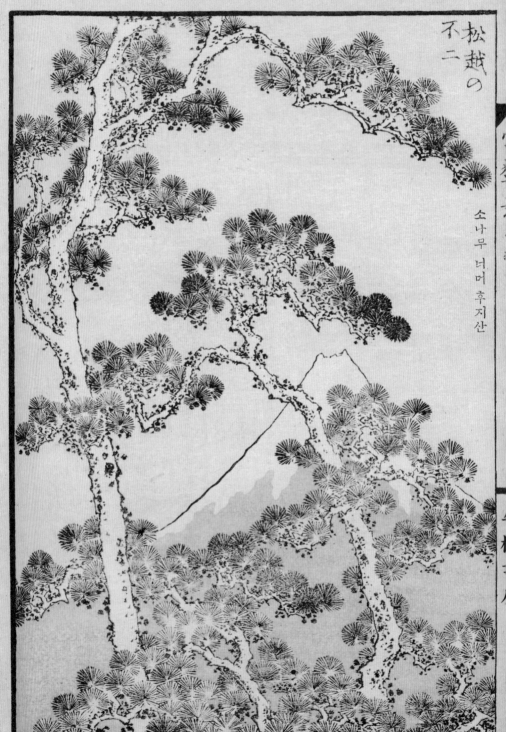

松越の
不二

소나무 너머 후지산

90

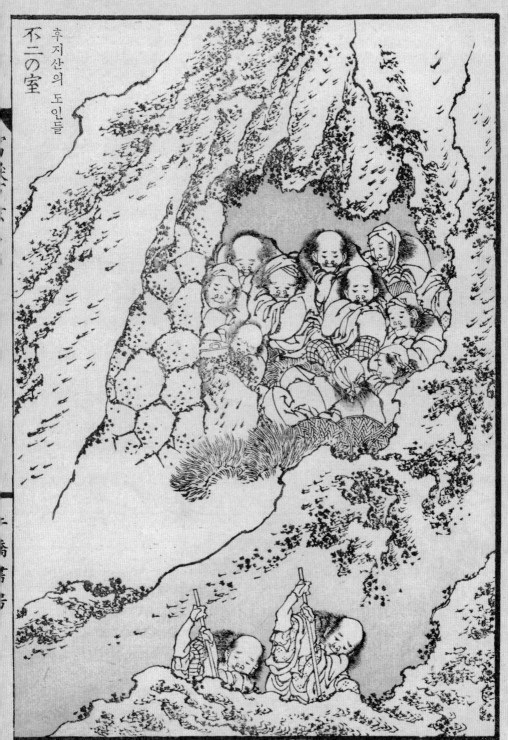

不二の室

후지산의 도인들

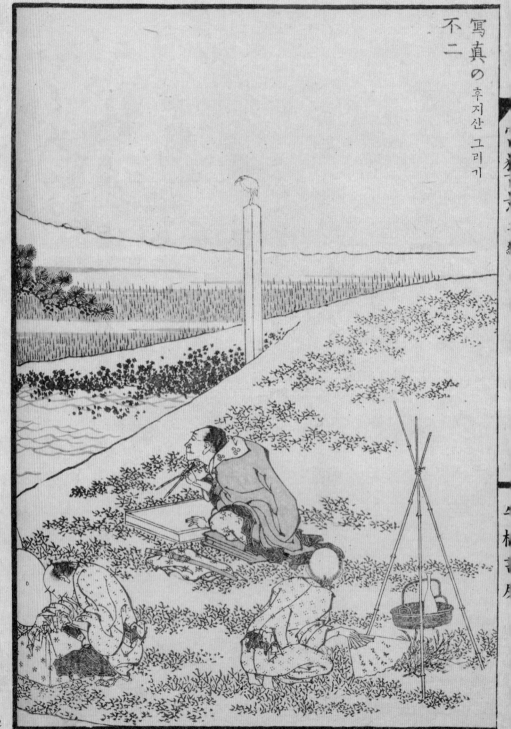

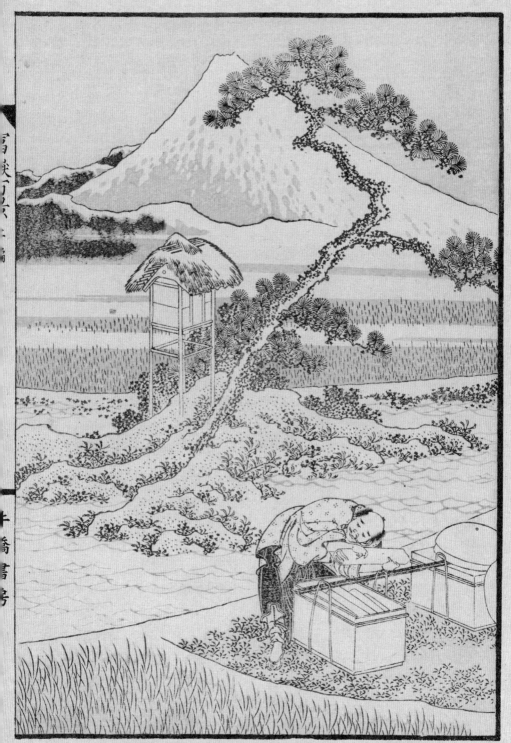

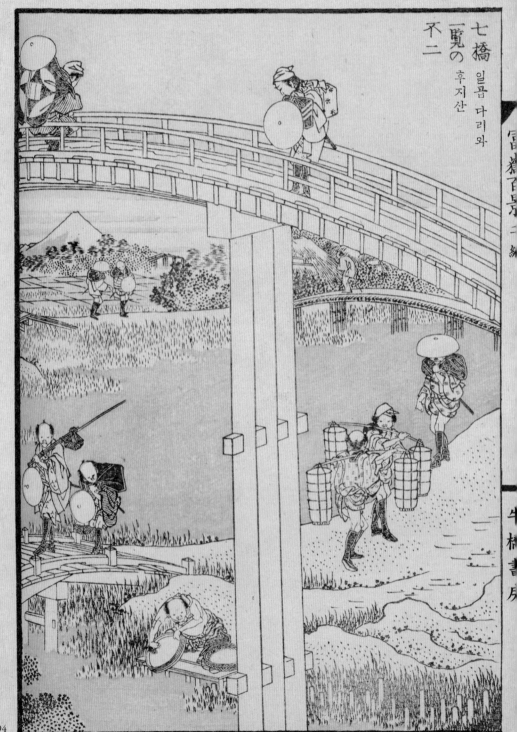

七橋 일곱 다리와
一覧の 후지산
不二

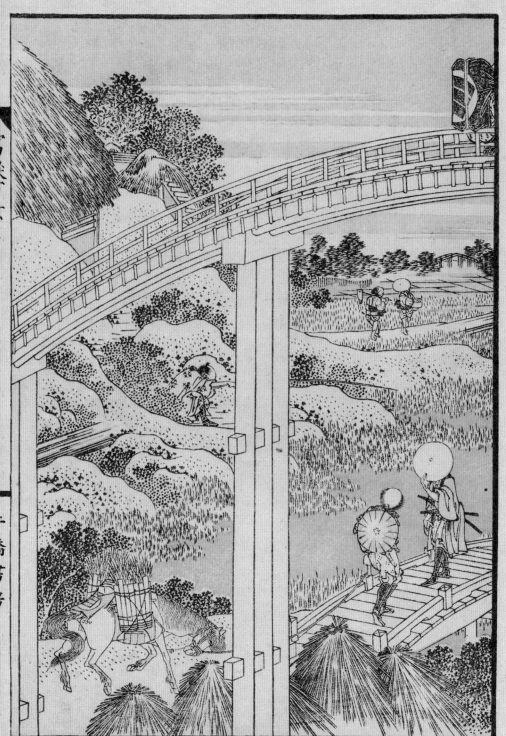

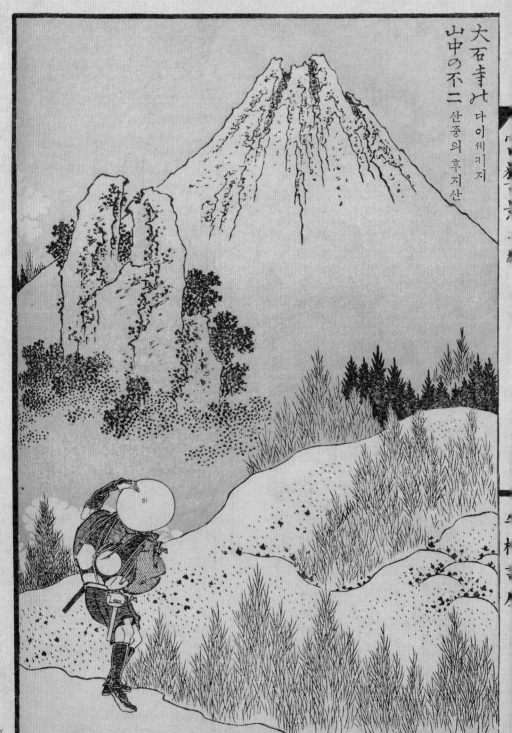

大石寺ノ
山中の不二 다이세기지
산중의 후지산

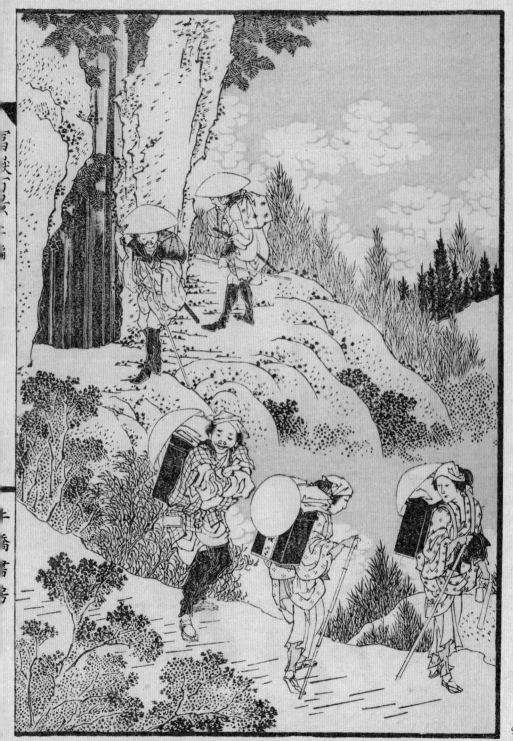

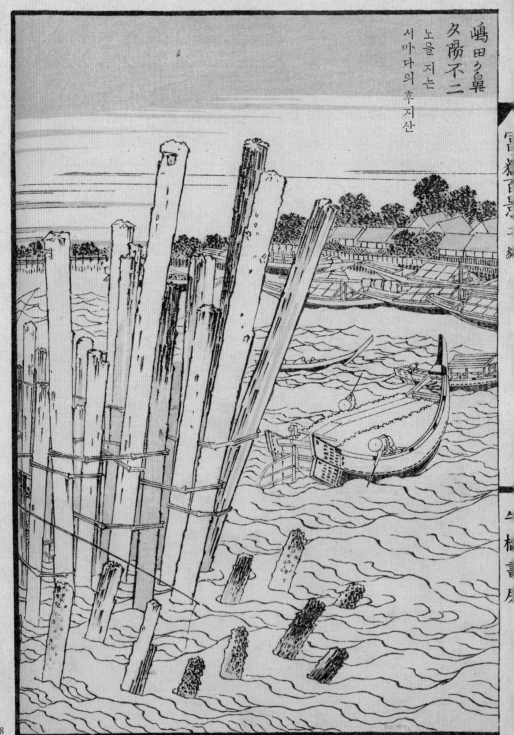

嶋田ノ皐
夕陽不二
노을 지는
시마다의 후지산

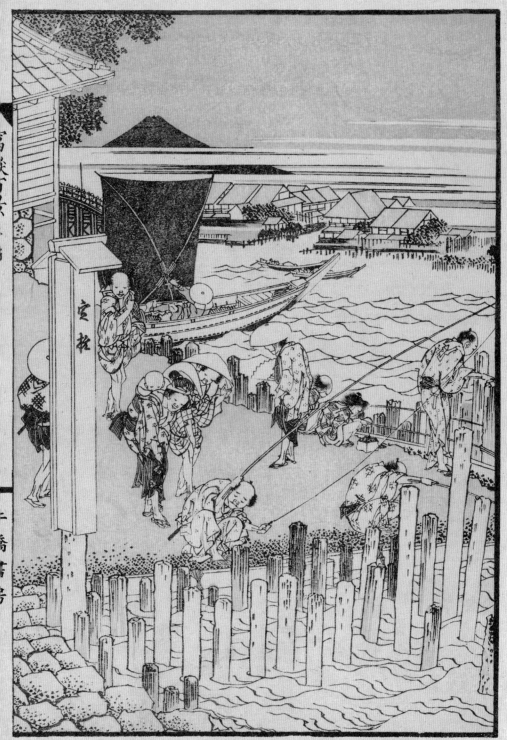

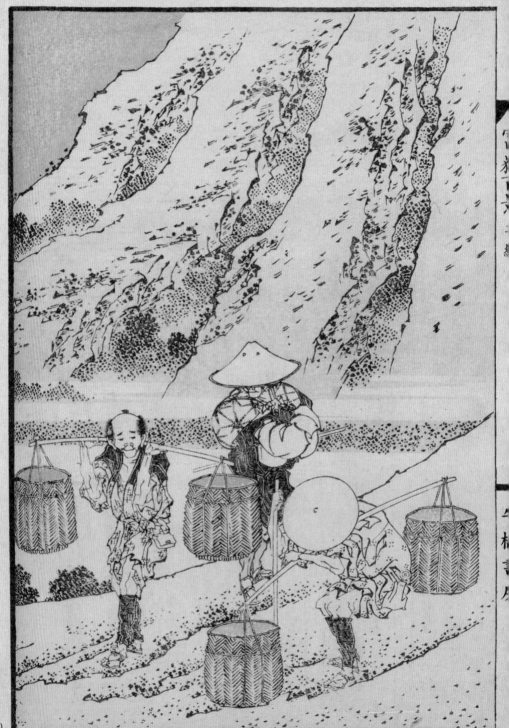

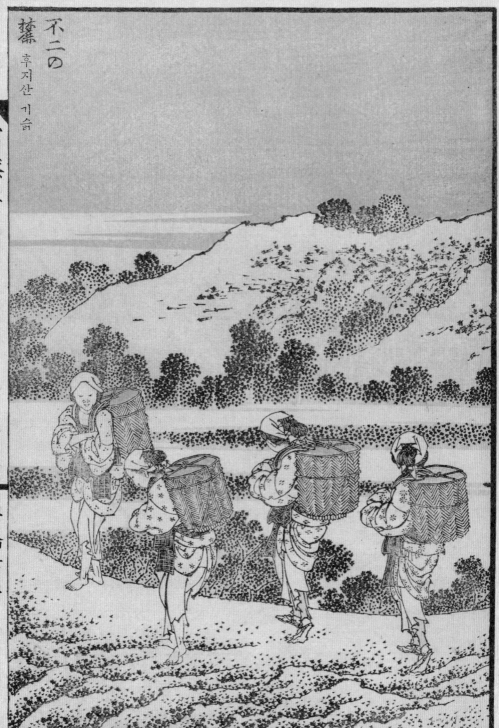

不二の

搗

후지산 기슭

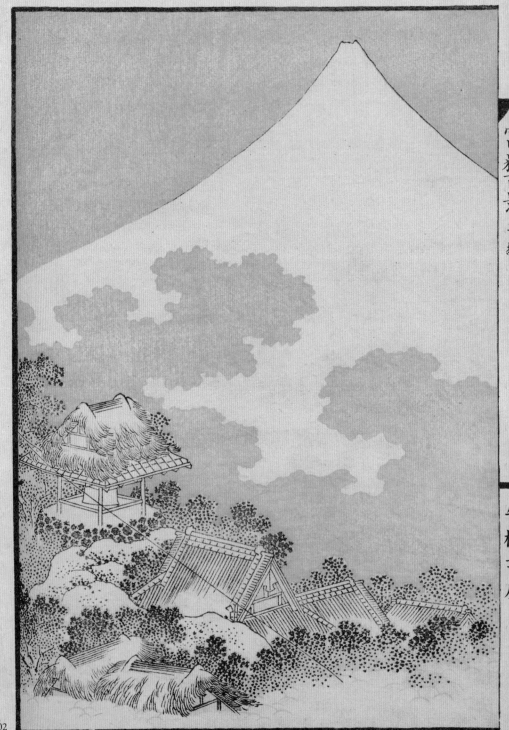

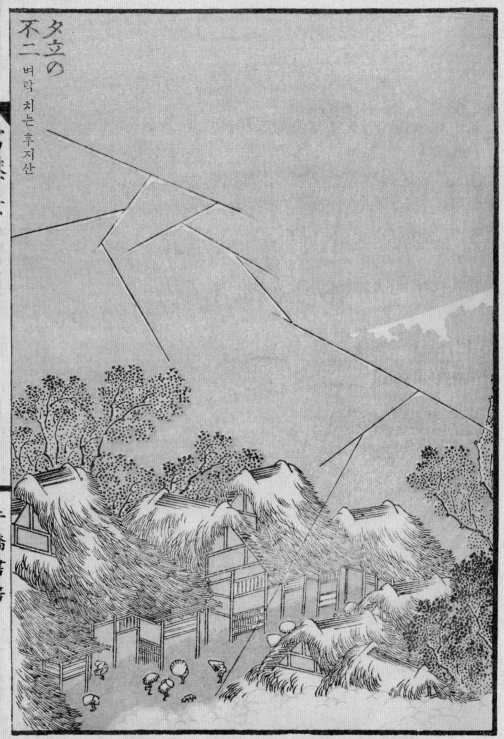

夕立の不二 벼락 치는 후지산

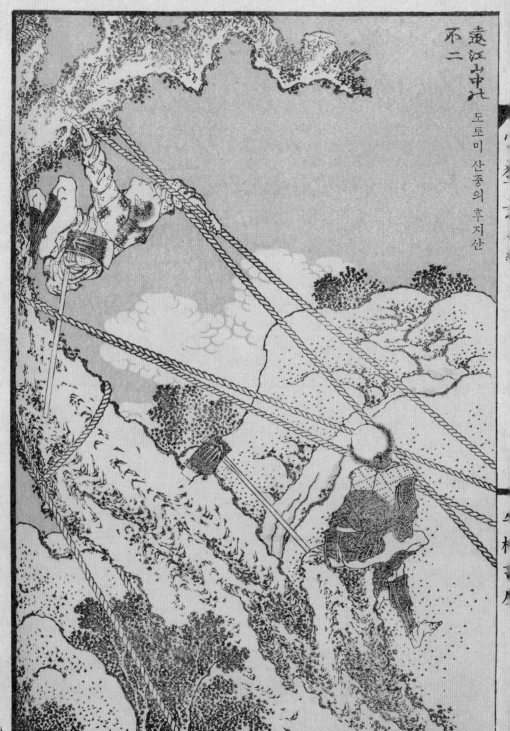

遠江山中ノ
不二

도토미 산중의 후지산

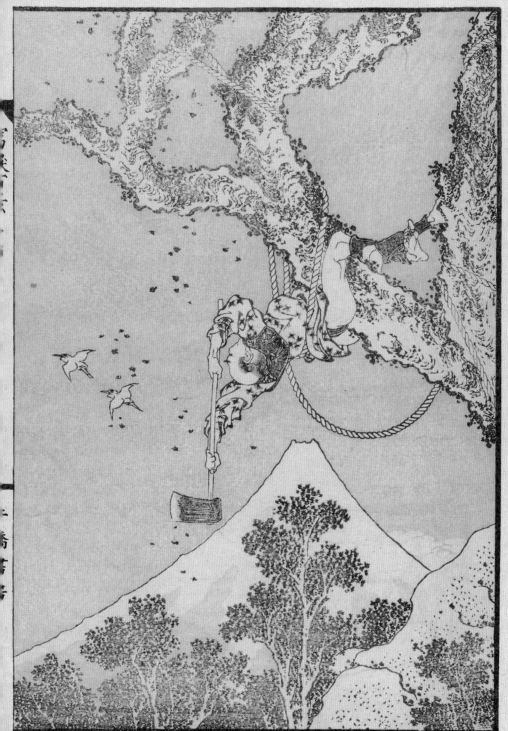

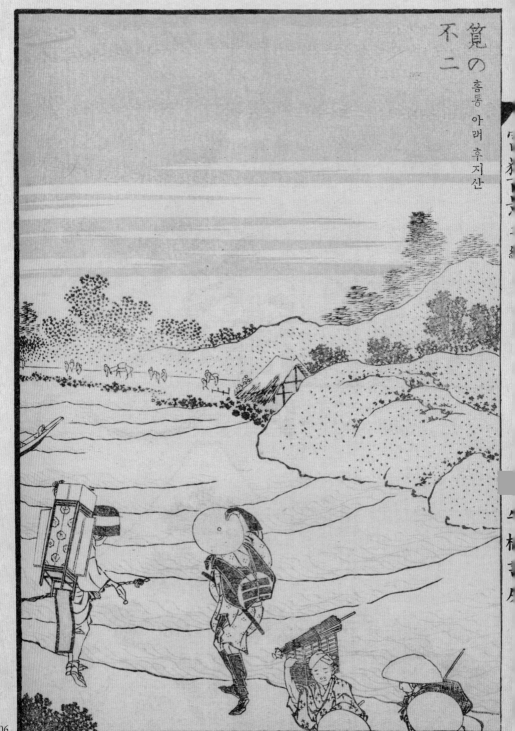

竟の
不二

흥롱 아래 후지산

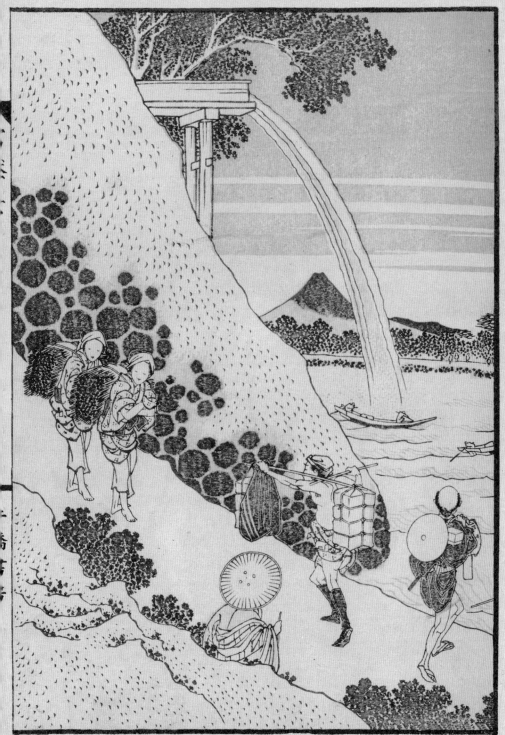

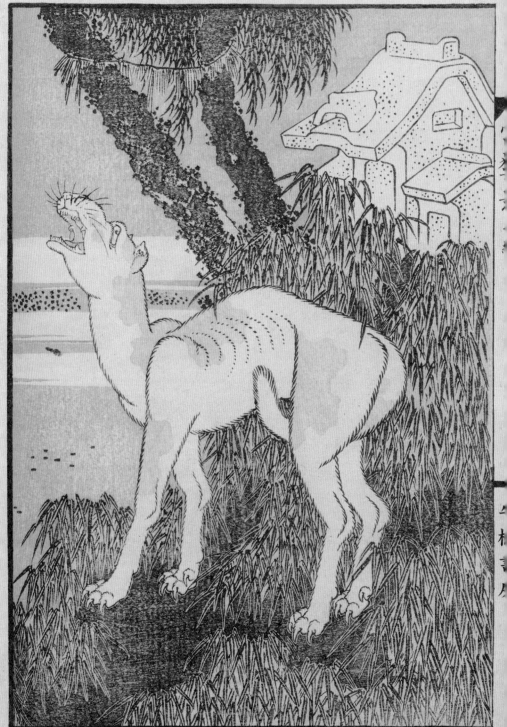

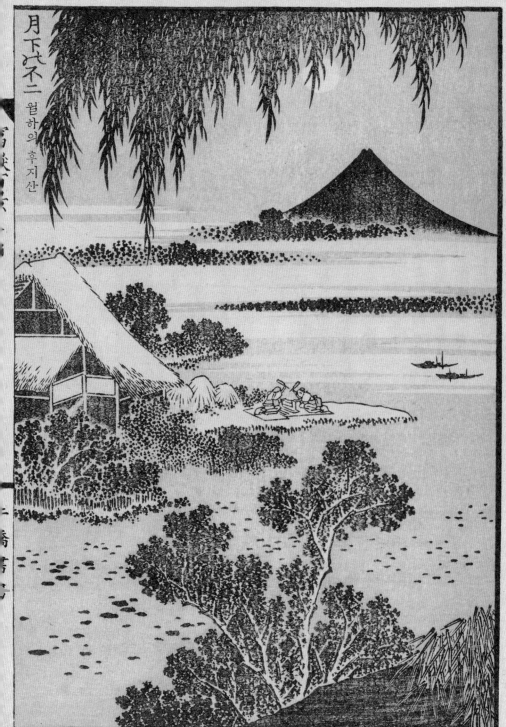

月下此不二 월하의 후지산

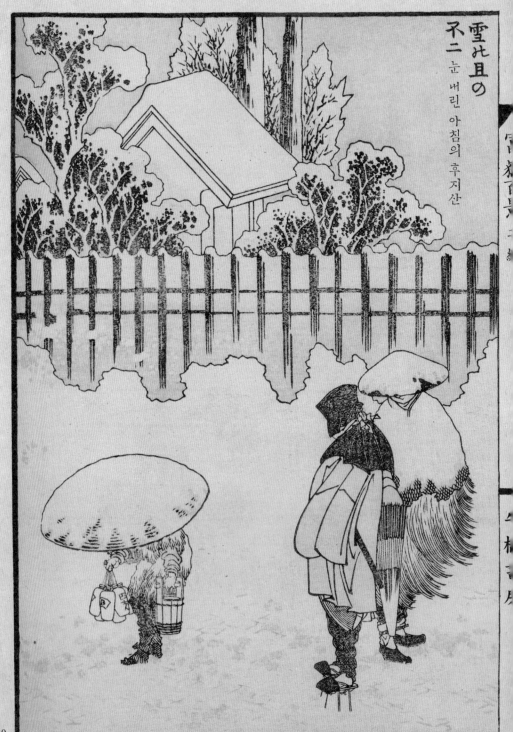

雪比且の
不二 눈 버린 아침의 후지산

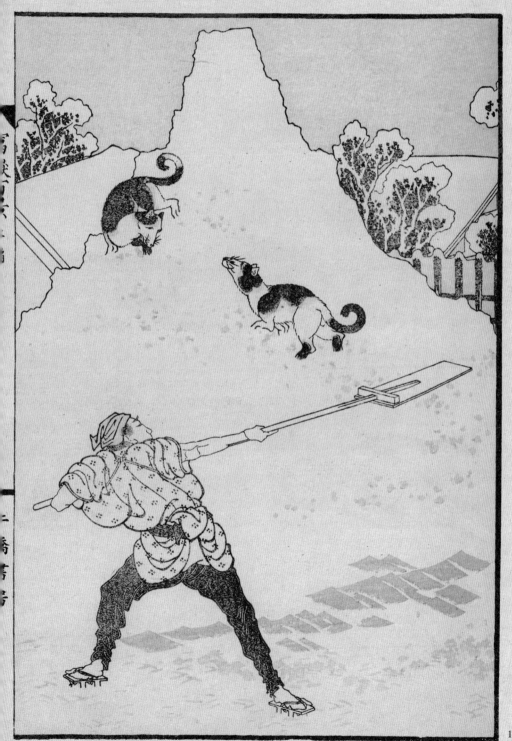

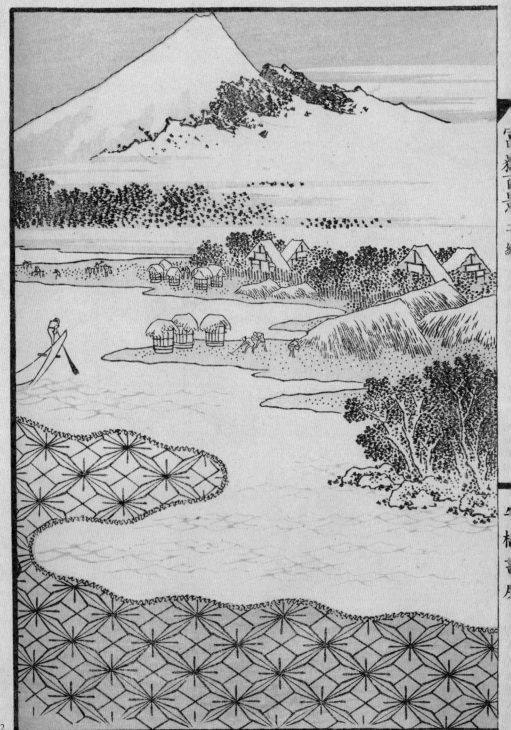

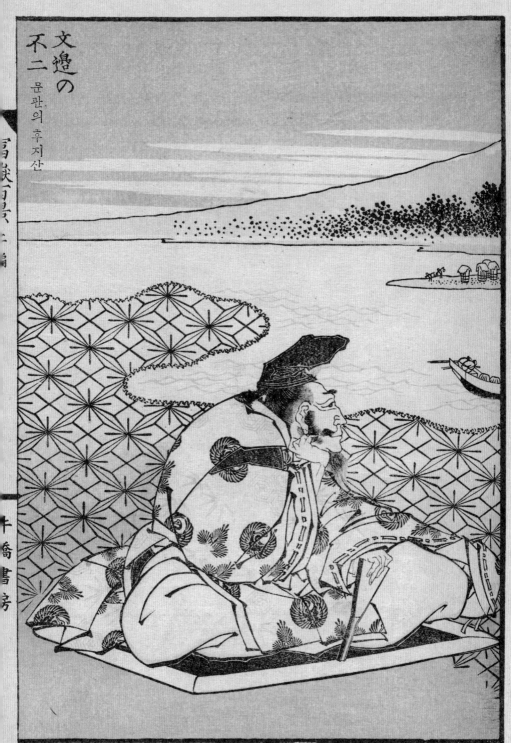

文邊の不二　문관의 후지산

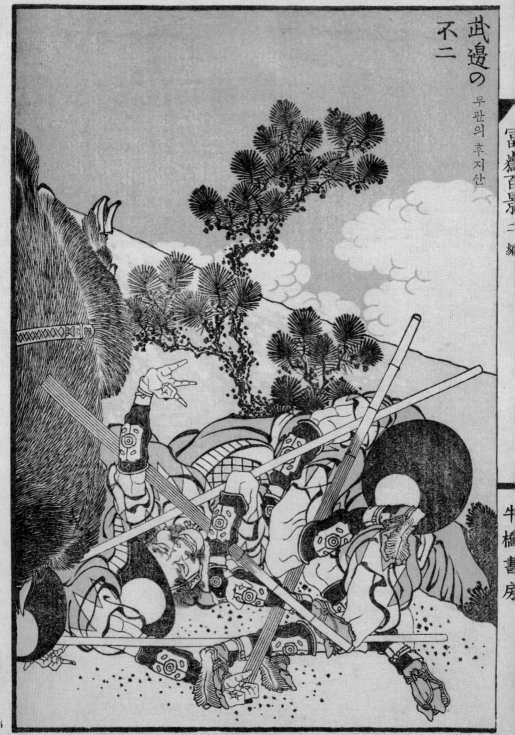

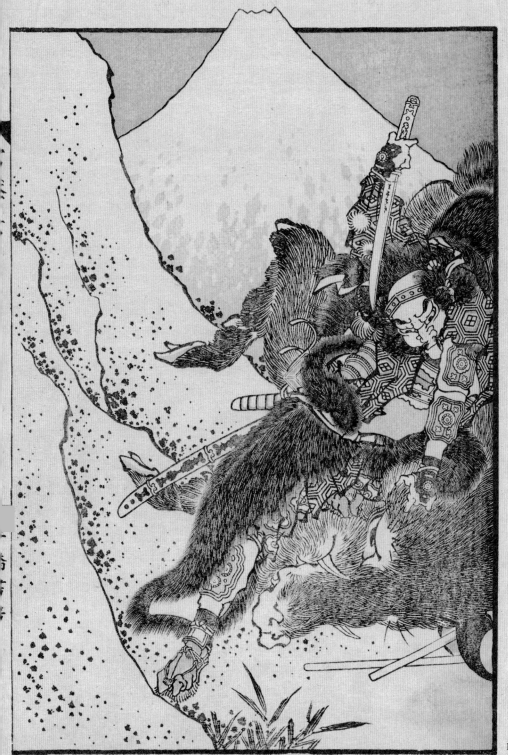

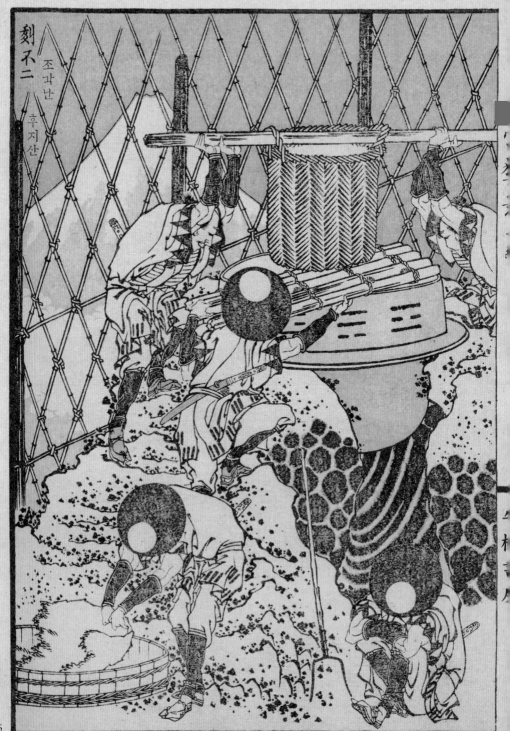

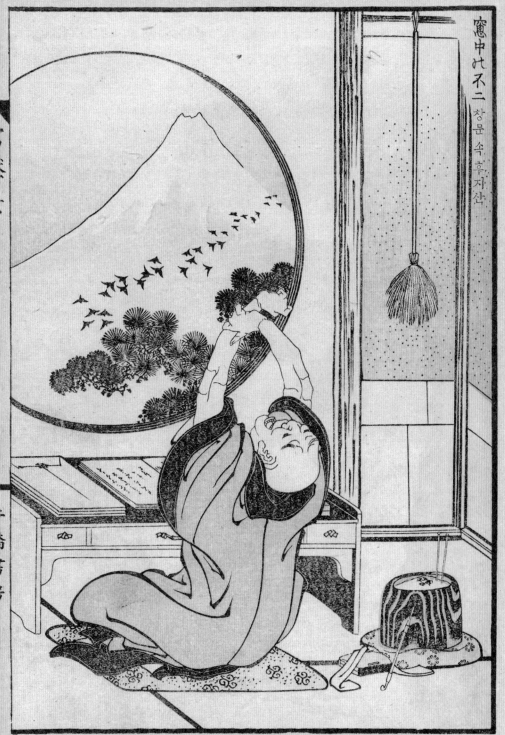

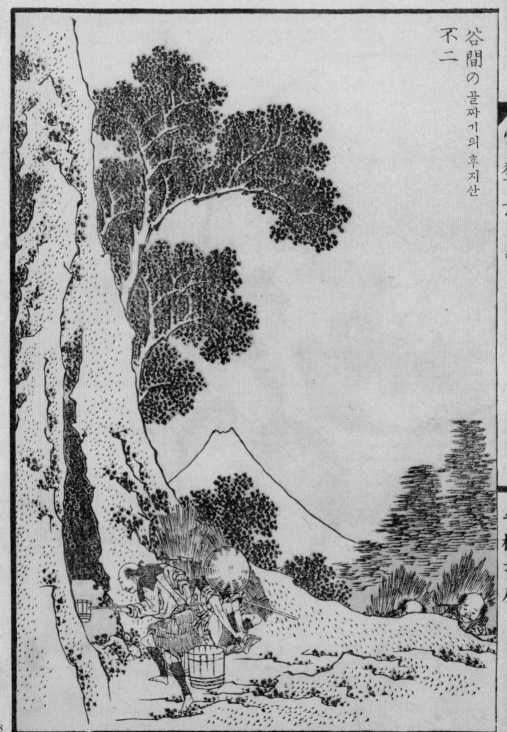

冨嶽百景 三 編

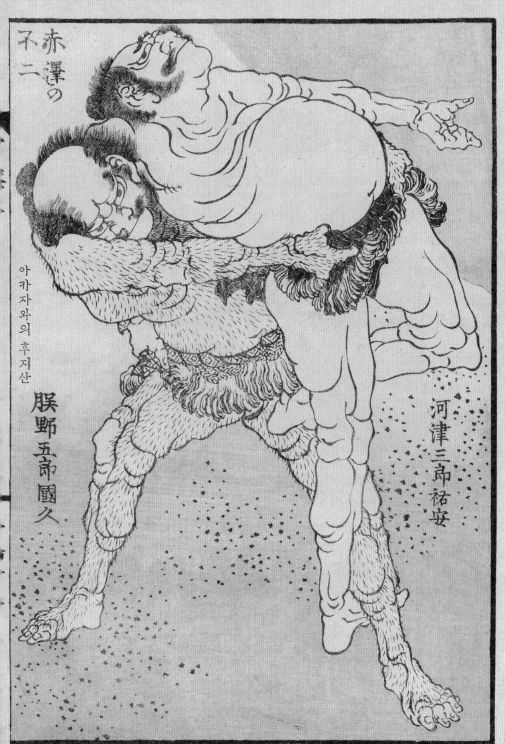

赤澤の不二

아카자와의 후지산

膝野五市國久

아카자와의

河津三市祐安

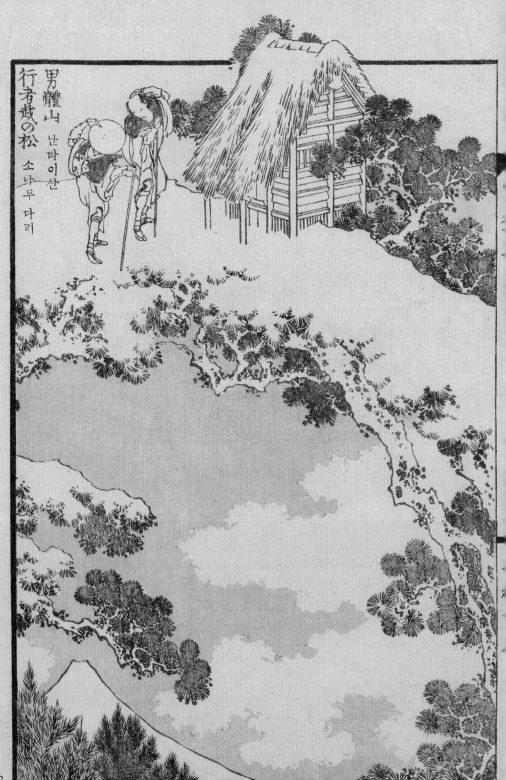

男體山 난타이산

行者葭の松 소나무 다리

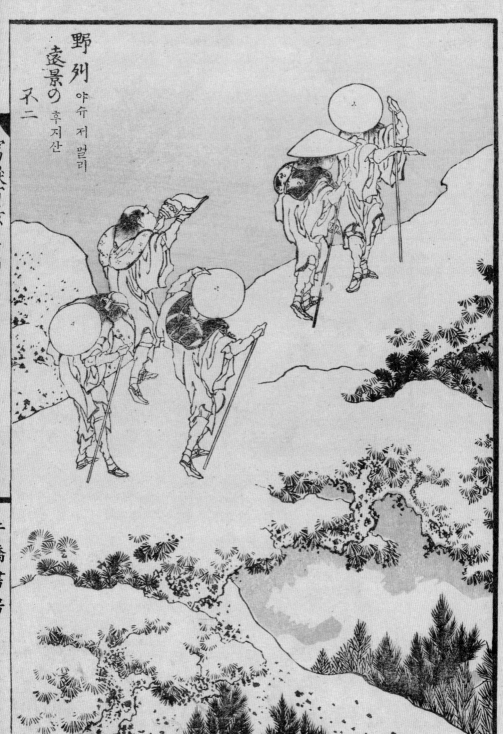

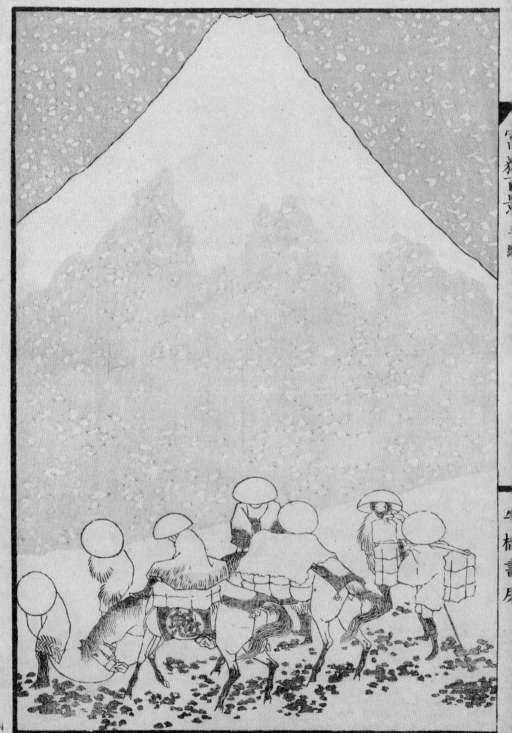

深雪の
不二 눈 소복이 쌓인 후지산

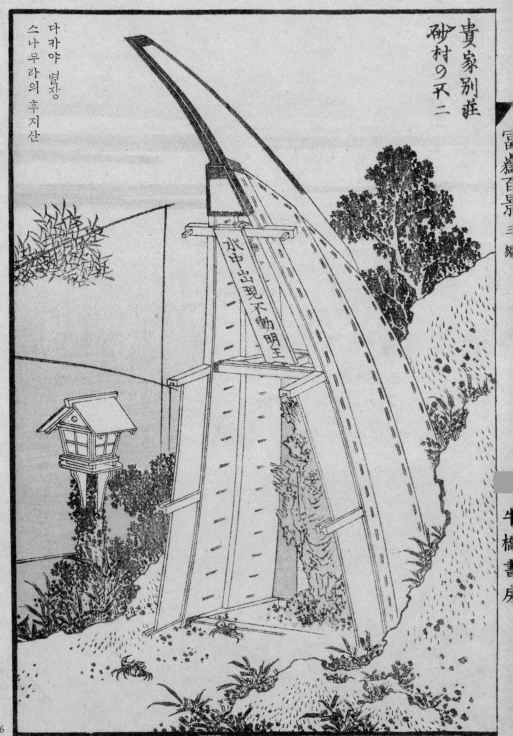

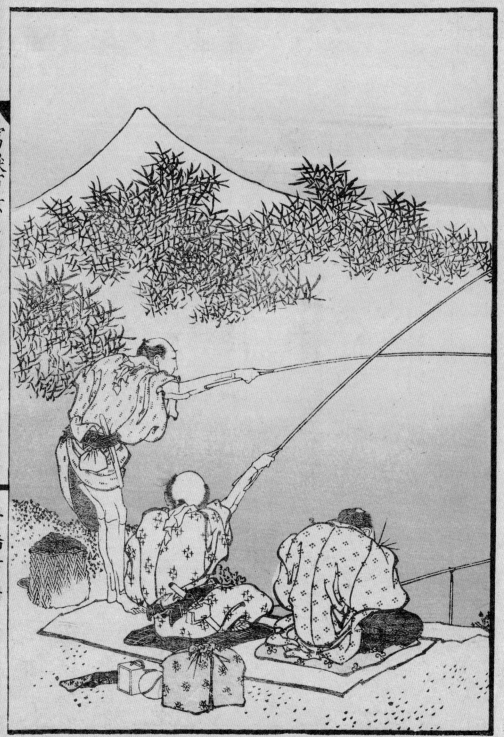

127

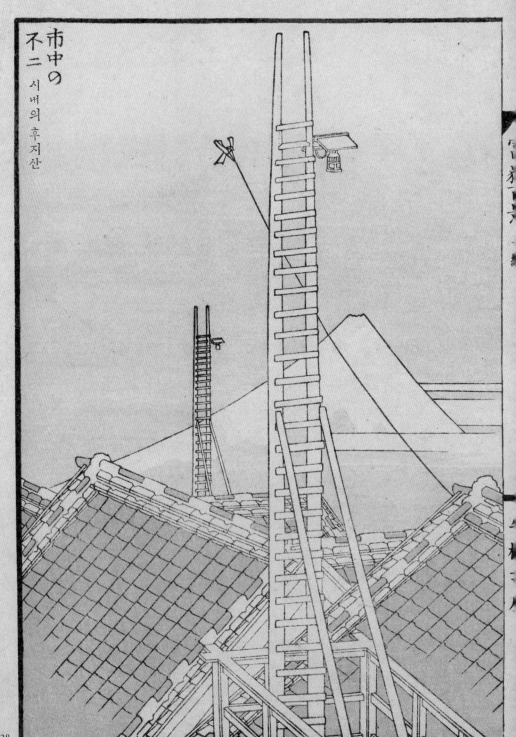

市中の不二 시내의 후지산

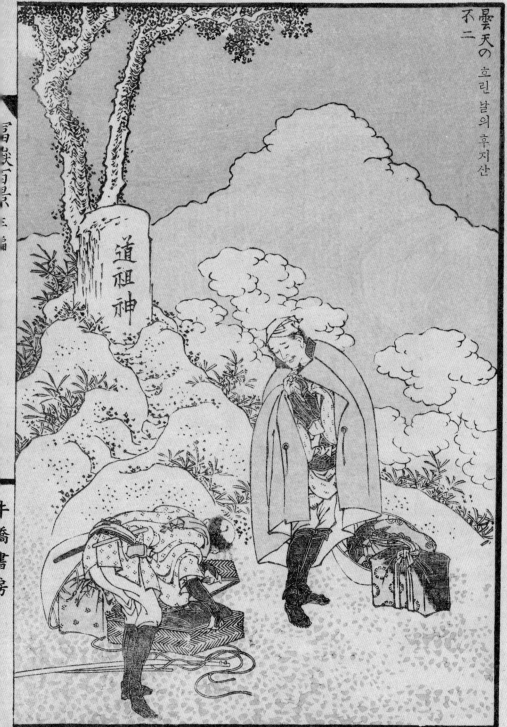

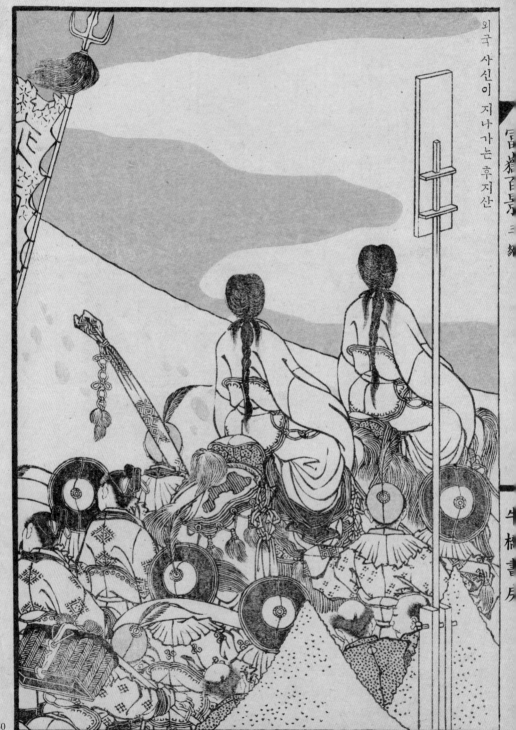

외국 사신이 지나가는 후지산

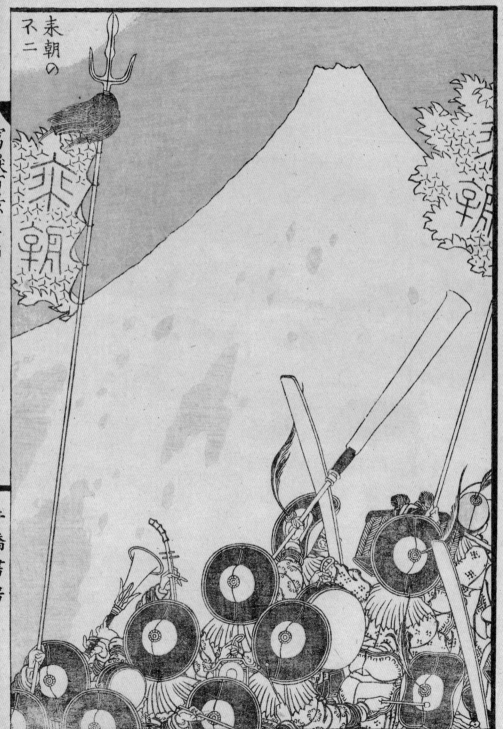

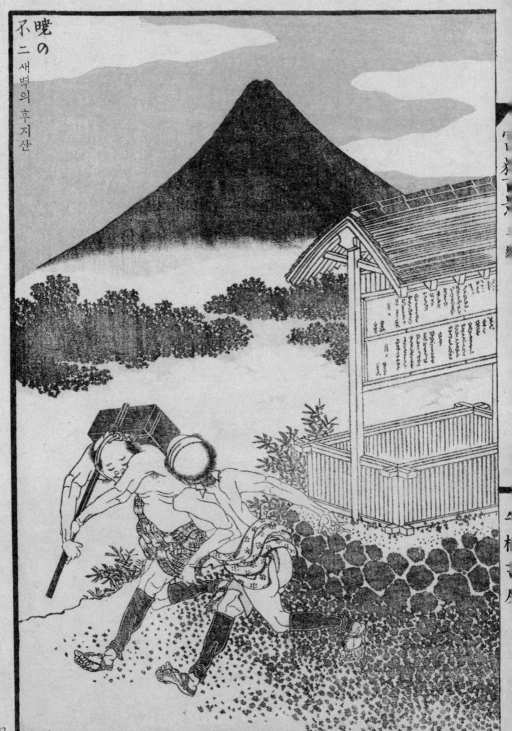

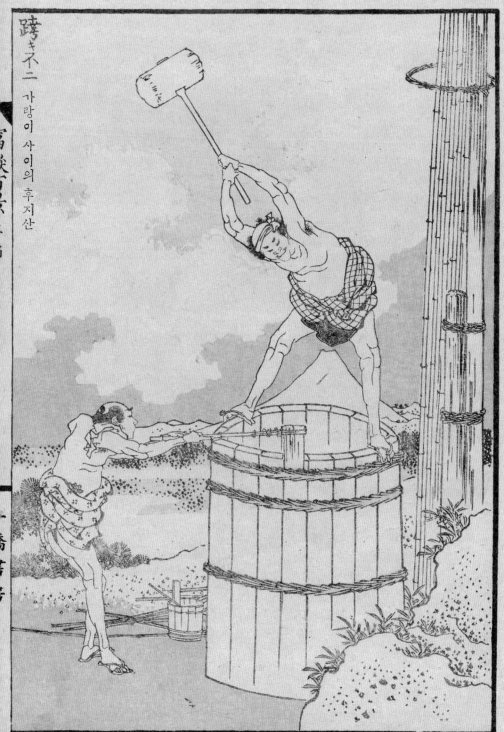

跨ヶ不二 가랑이 사이의 후지산

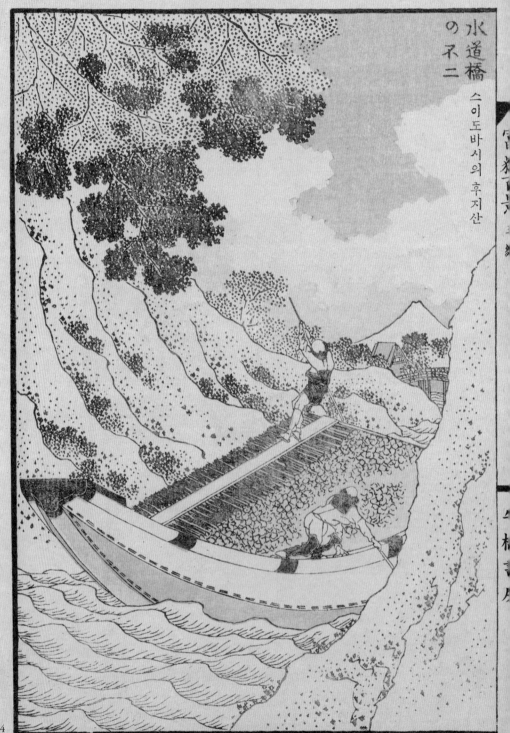

水道橋
の不二

스이도바시의 후지산

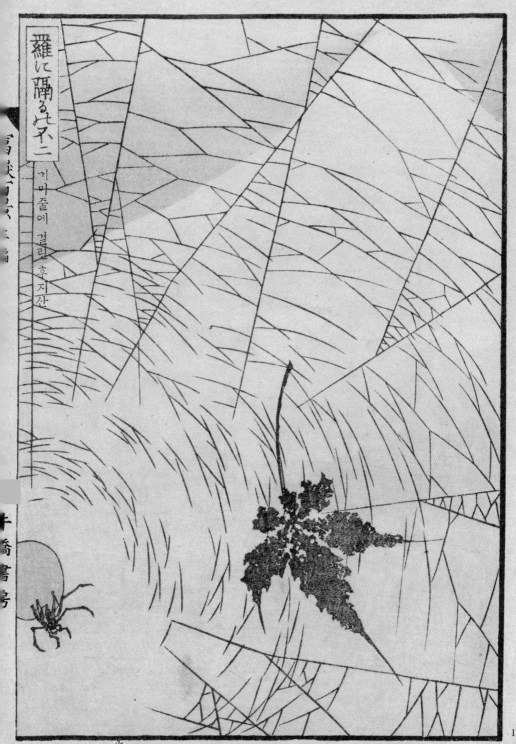

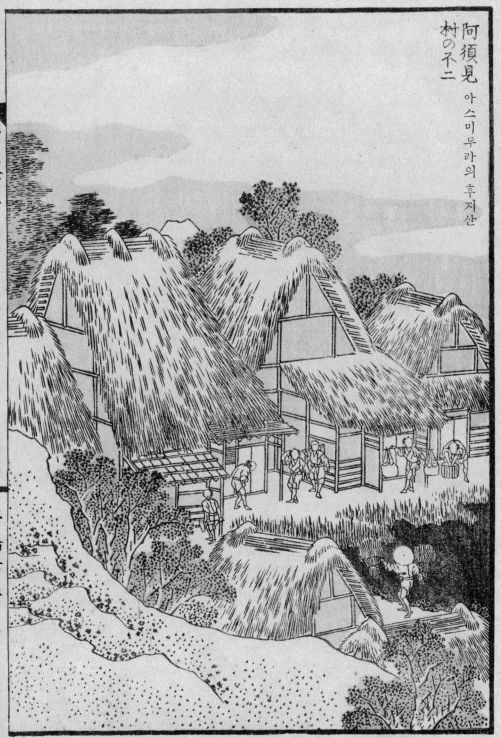

阿須見
村の不二

아스미무라의 후지산

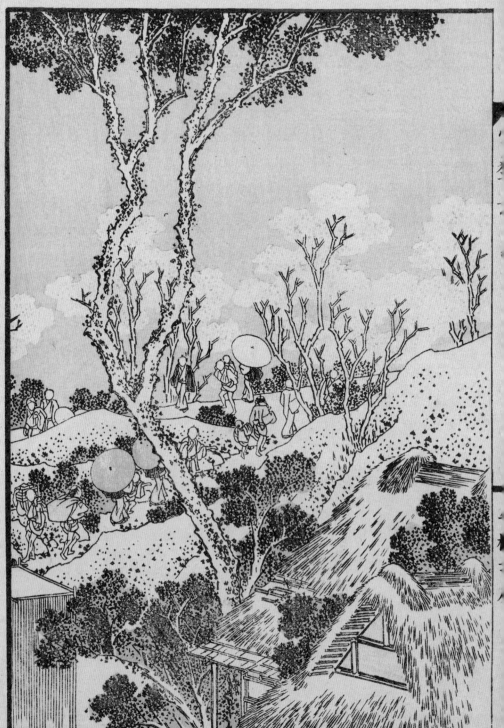

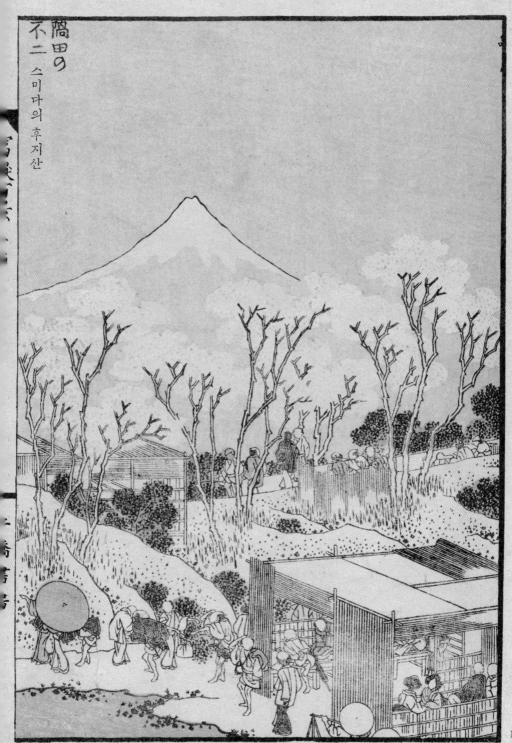

隅田の不二 스미다의 후지산

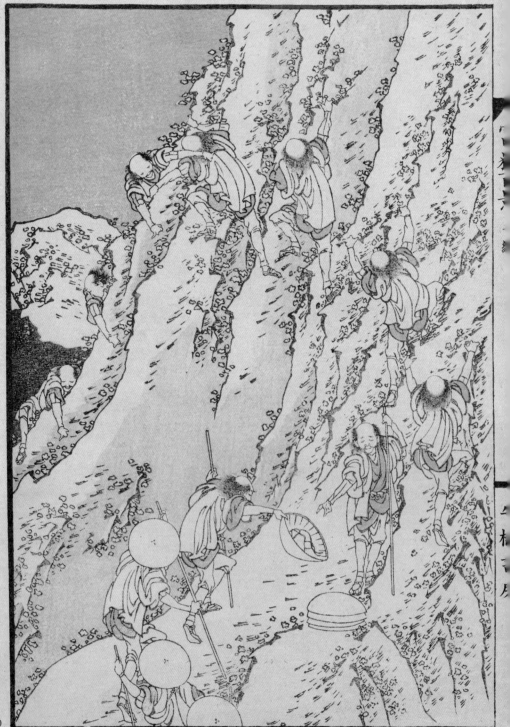

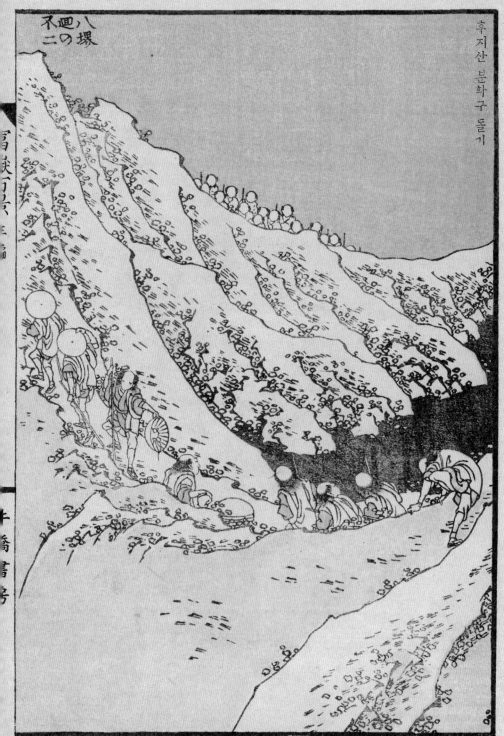

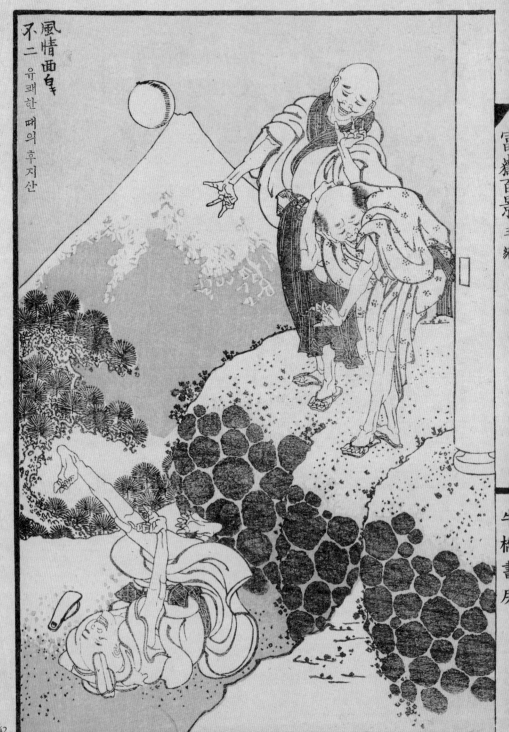

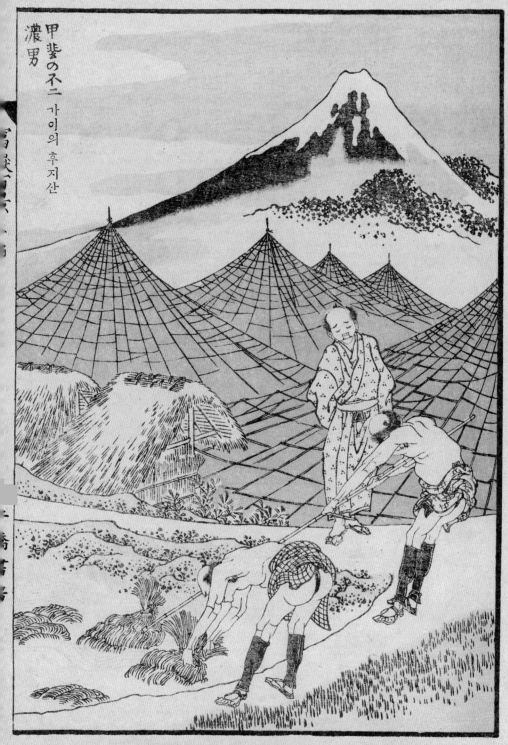

甲斐の不二 가이의 후지산
濃男

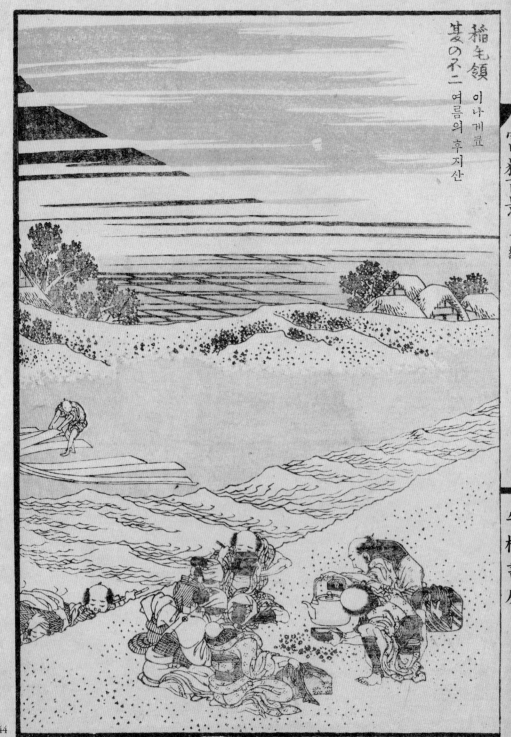

稲毛領
芝の不二　이나게료

여름의 후지산

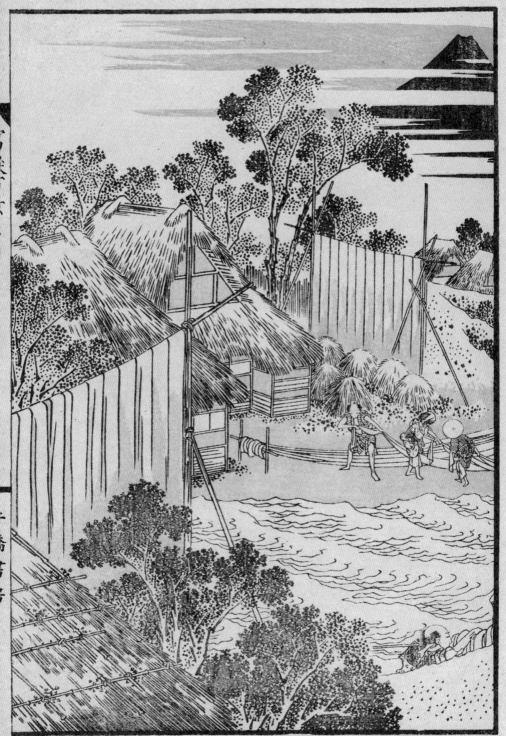

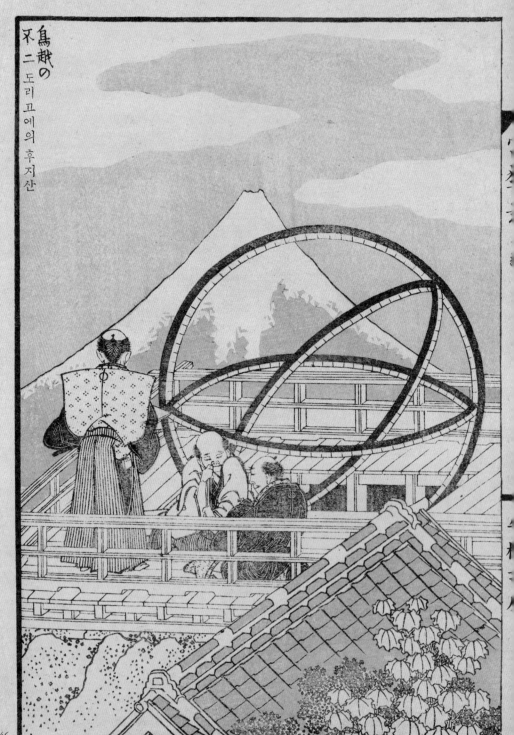

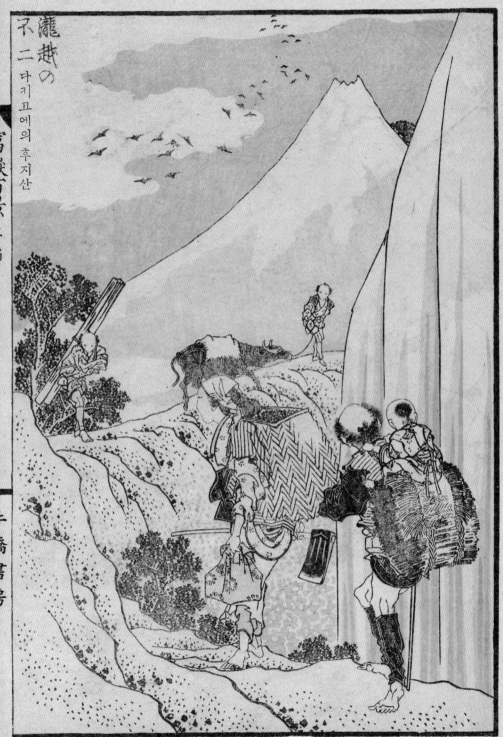

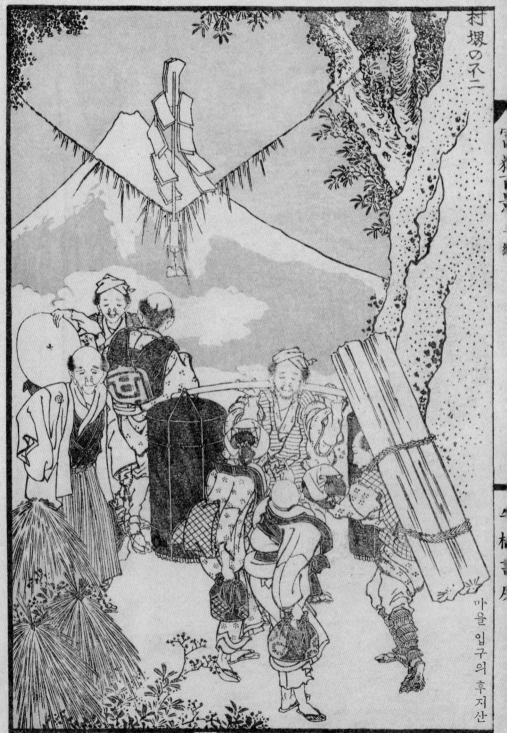

村堰の不二

마을 입구의 후지산

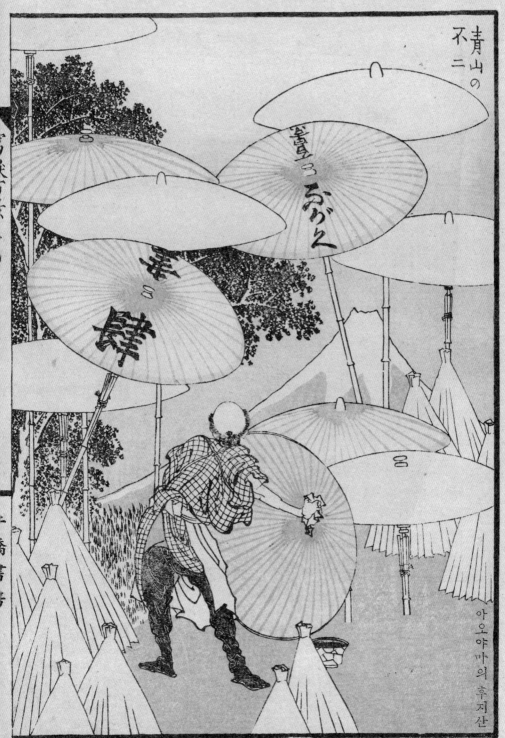

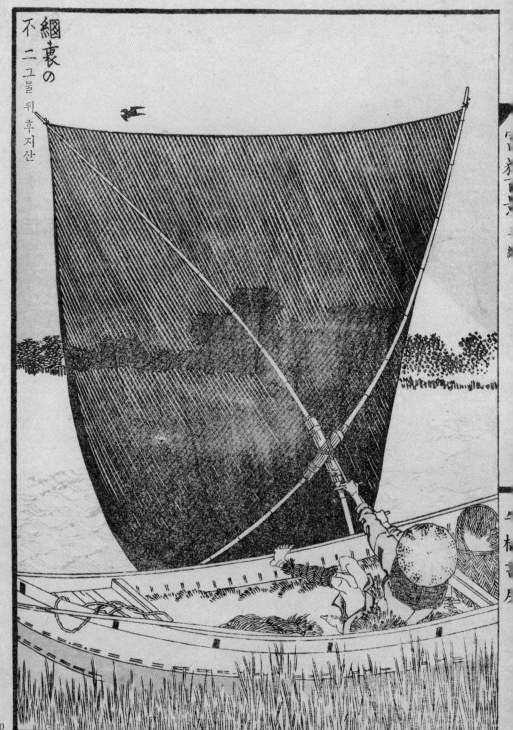

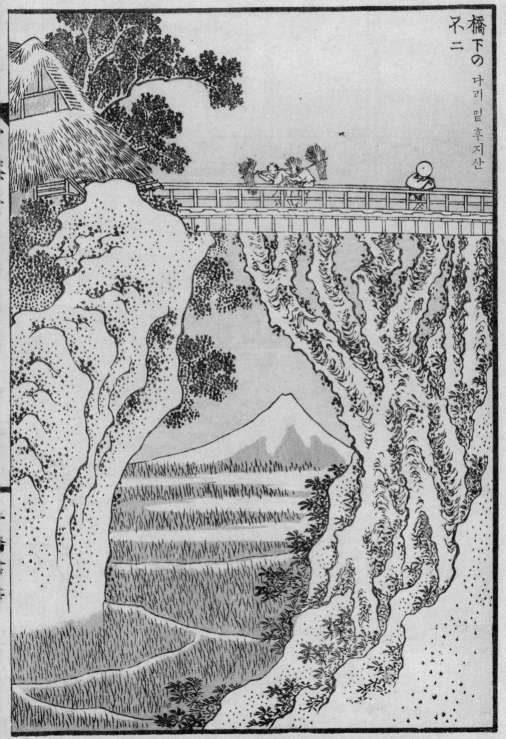

橋下の不二 다리 밑 후지산

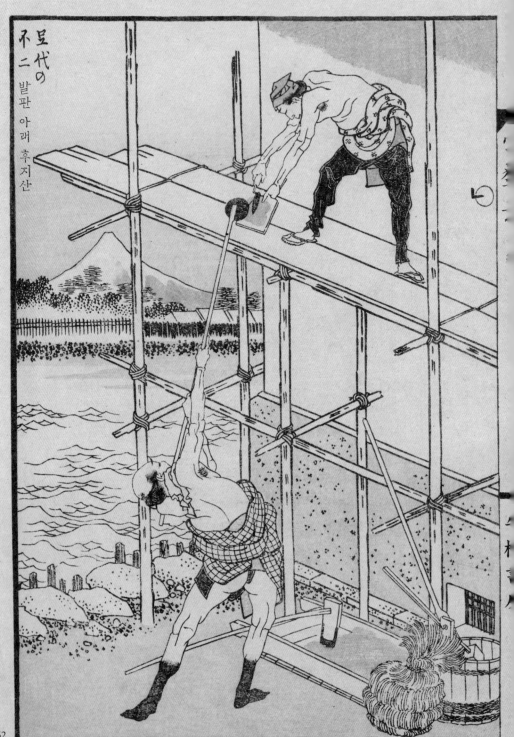

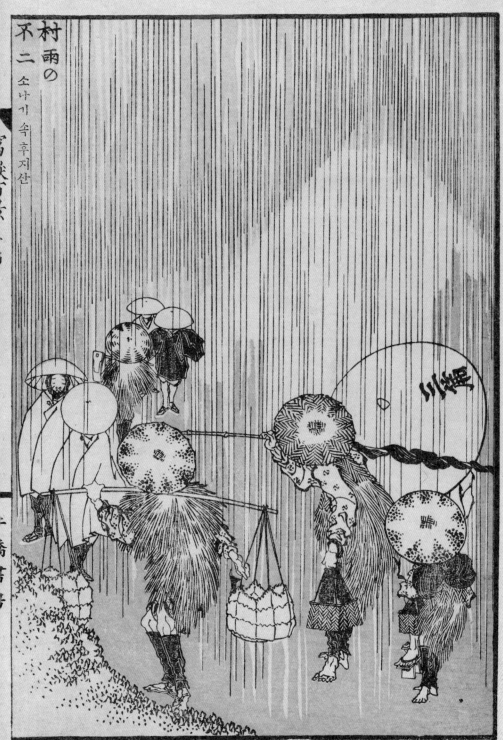

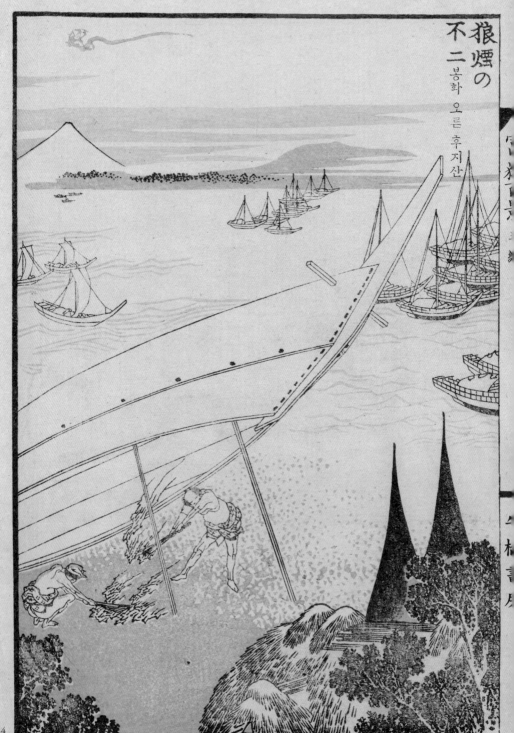

狼煙の
不二 봉화 오른 후지산

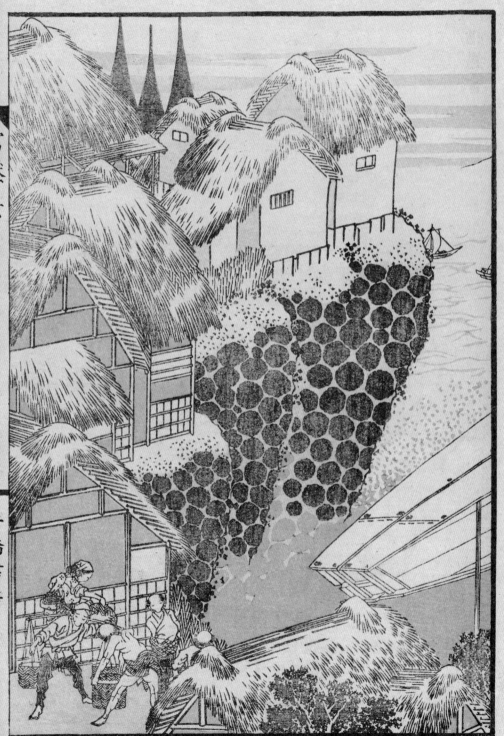

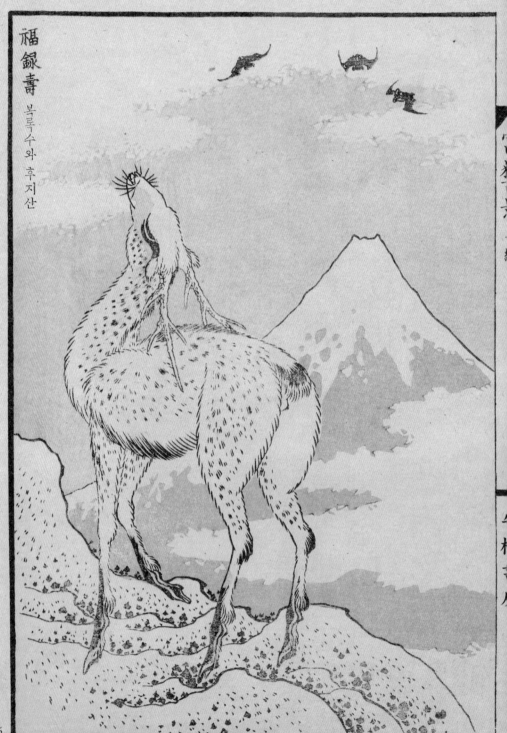

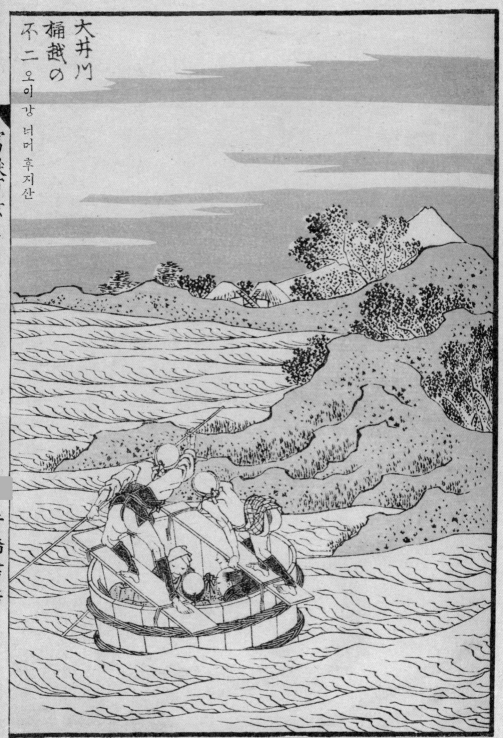

大井川
桶越の
不二

오이 강 너머 후지산

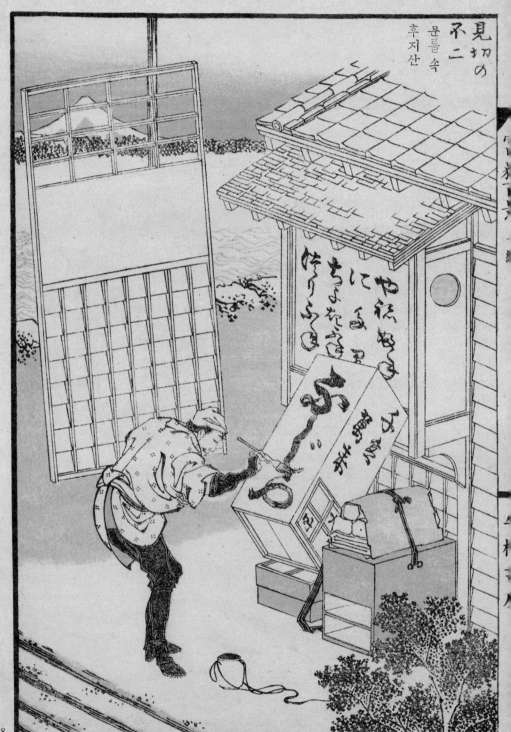

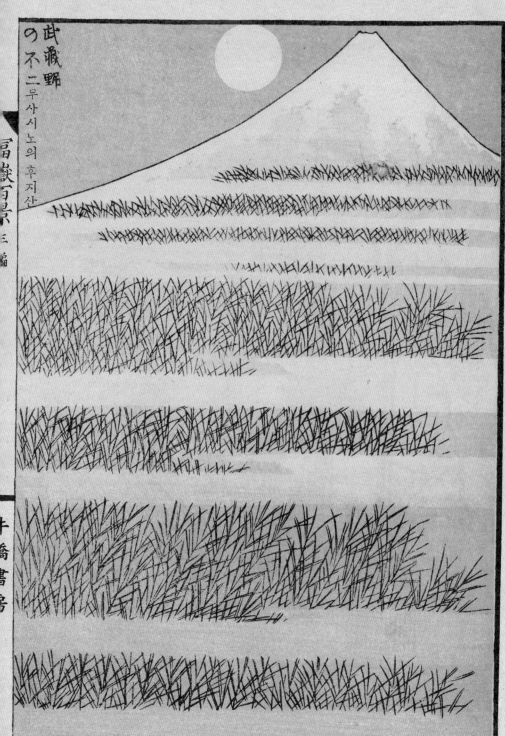

武藏野の不二　무사시노의 후지산

嶽百景　三編

十喬書房

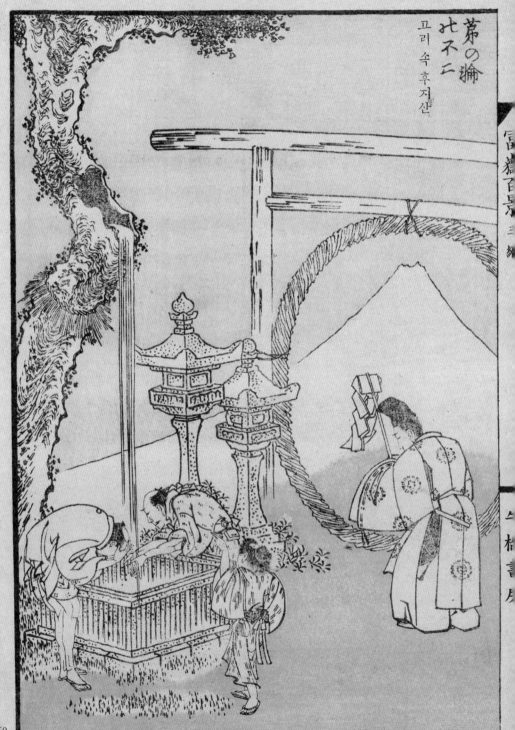

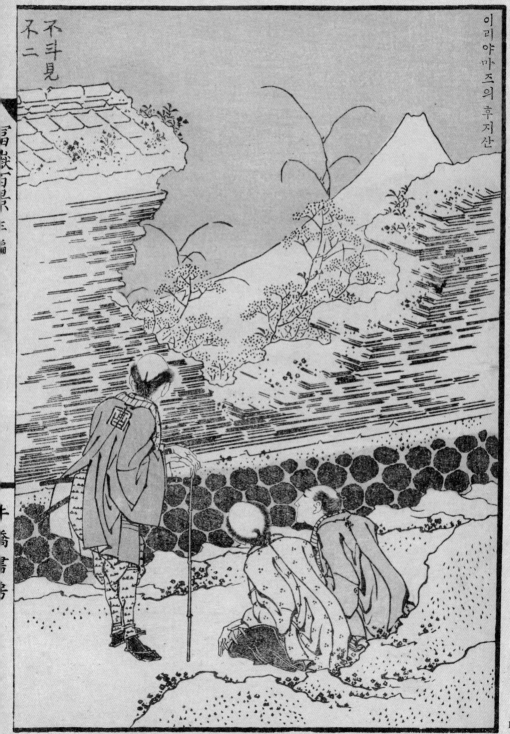

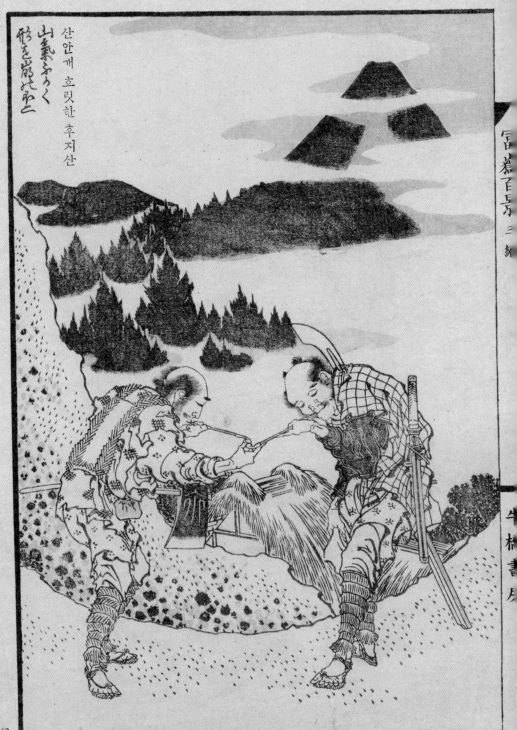

산안개 흐릿한 후지산

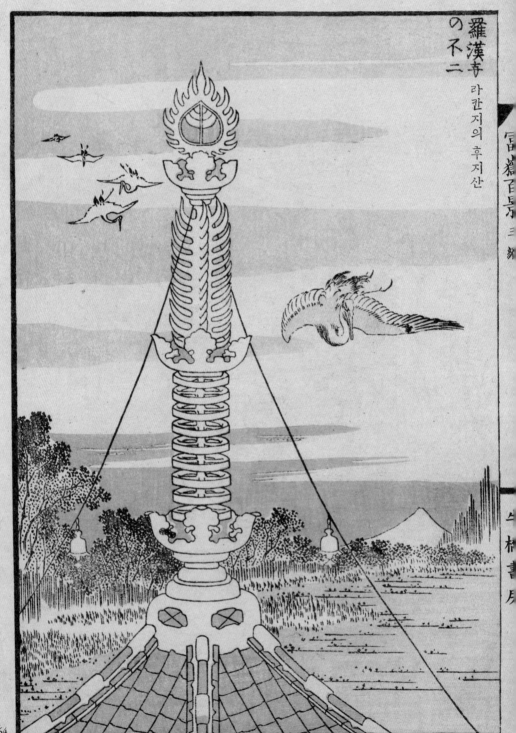

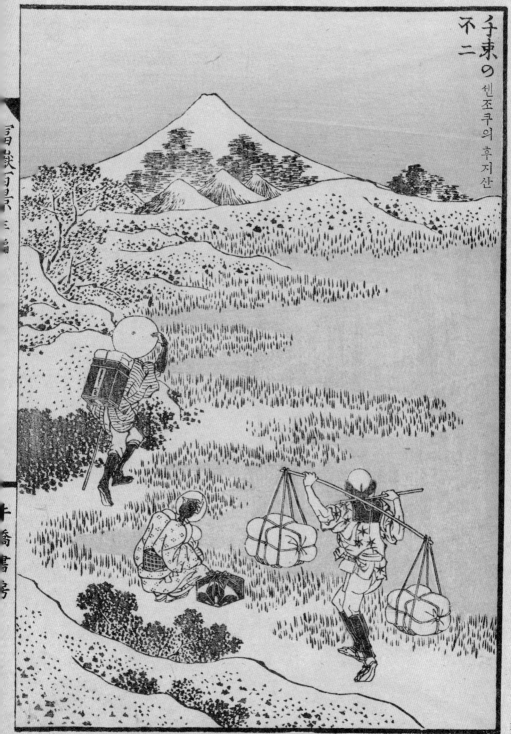

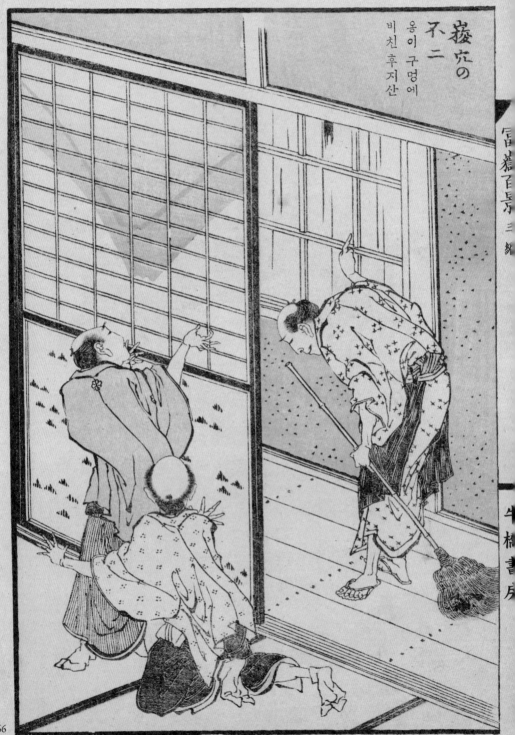

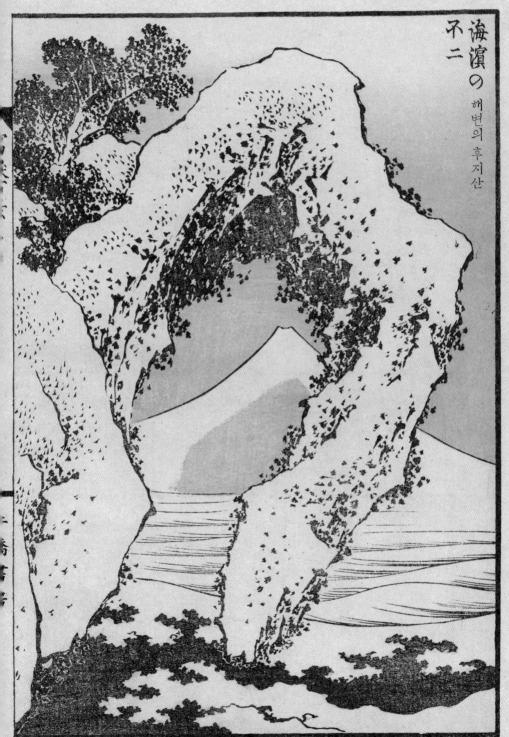

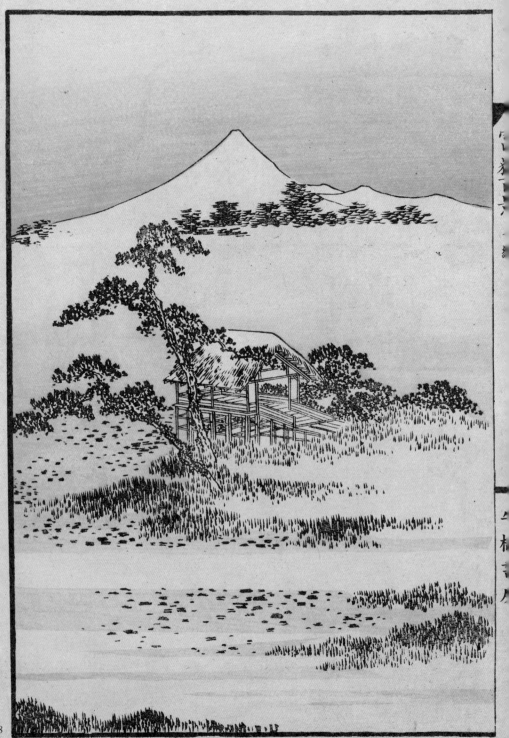

蛇退凪の不二

쟈오이누마의 후지산

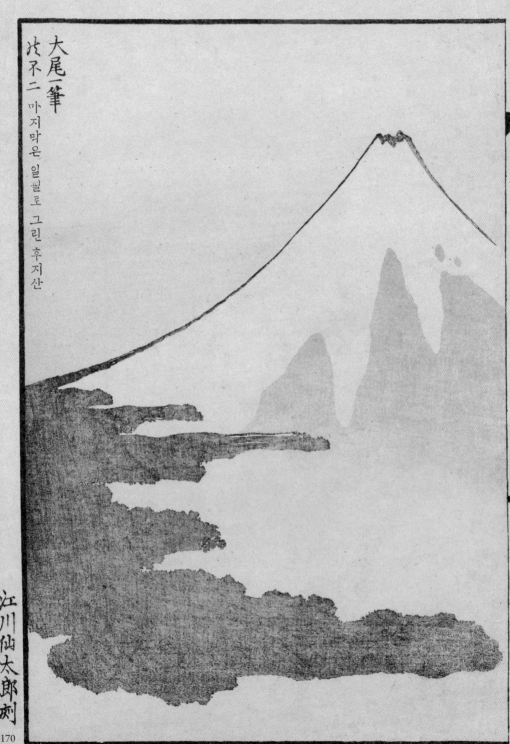

大尾一筆
此不二 마지막은 일필로 그린 후지산

江川仙太郎刻

七十五齡　前北齋為一改　画狂老人卍筆

己六才より物の形状を写の癖ありて半百の比より数々画図を顕すといへども七十年前画く所は実に取るに足るものなし七十三才にして稍禽獣虫魚の骨格草木の生意を悟り得たり故に八十才にしては益々進み九十才にして猶其奥意を極め一百歳にして正に神妙ならんか百有十歳にしては一点一格にして生るがごとくならん願くは長寿の君子予が言の妄ならざるを見たまふべし

画狂老人卍述

天保五甲午年春三月發行

書林

尾州名古屋
永樂屋東四郎

江戸麹町四丁目
角丸屋甚助

仝馬喰町二丁目
西村與八

仝
西村祐藏

내 나이 여섯부터 사물의 꼴을 본떠 그리는 재주가 있어 반백 이후 이런저런 그림을 수없이 그렸건만 일흔 전에 그린 바 —실로 변변한 것이 없고 일흔셋 간신히 온갖 짐승의 뼈대와 초목이 나고 자람을 이해할 수 있었으매 고로 여든 여섯이면

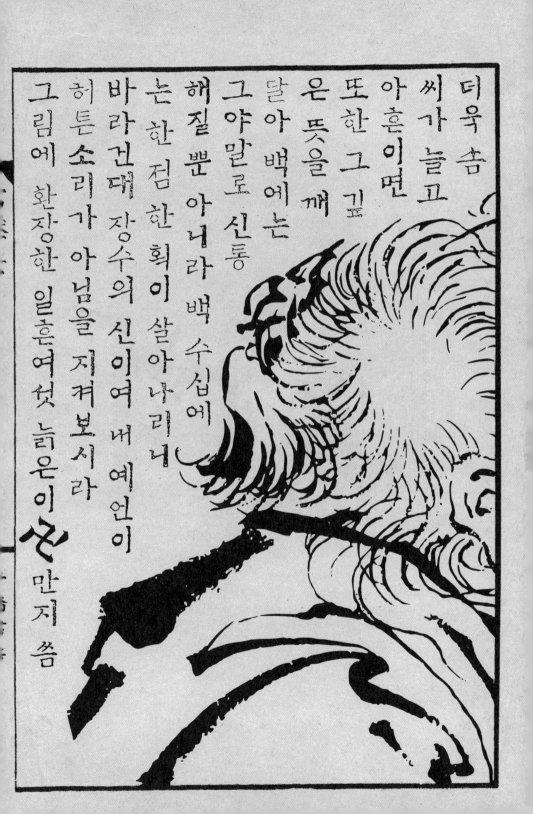

더욱 솜
씨가 늘고
아흔이면
또한 그 깊
은 뜻을 깨
달아 백여 는
그야말로 신통
해질 뿐 아니라 백 수십에
는 한 점 한 획이 살아나리니
바라건대 장수의 신이여 언이
허튼 소리가 아님을 지켜보시라
그림에 환장한 일흔여섯 늙은이 손 만지씀

HOKUSAI

Part of Sowadari, Cow & Bridge Publishing Co.
Web site : www.cafe.naver.com/sowadari
302-ho, 6-21, Guwol-ro 40th St., Nam-gu, Incheon, South Korea
Telephone 0505-719-7787 Facsimile 0505-719-7788 Email sowadari@naver.com

冨嶽百景

Published by Sowadari Publishing Co.
First original edition published by Eirakuya Toshiro, Nagoya, Japan
This recovering edition published by Sowadari Publishing Co. Korea

호쿠사이 부악백경
후지산이 있는 백 가지 풍경

지은이 가쓰시카 호쿠사이 | **엮은이** 김동근 | **디자인** Edward Evans Graphic Centre
1판 1쇄 2018년 5월 25일 | **발행인** 김동근 | **발행처** 소와다리
주소 인천광역시 남구 구월로 40번길 6-21, 302호
대표전화 0505-719-7787 | **팩스** 0505-719-7788 | **이메일** sowadari@naver.com
ISBN 978-89-98046-83-5 (03650)